孟克的吶喊

〈病童〉、〈吸血鬼〉、〈分離〉、〈吻〉，
帶來一首關於生命、
愛情和死亡的詩篇

仝十一妹 編著

表現主義繪畫的先驅×版畫複製大師

他筆下的人物猶如舞臺劇中的角色，
他是現代藝術大師——愛德華·孟克

以絕望的氣質訴諸藝術，喚起人們最強烈的共鳴
「病魔、瘋狂與死亡是圍繞我搖籃的天使，並持續伴隨我一生。」

 崧燁文化

目錄

附錄　孟克年譜

代序 —— 來赴一場藝術之約

繪畫是人類天生的藝術。人們從孩提時代,便懂得用簡單的線條勾勒眼中的世界。

好花不長開,好景不長在,有人卻能用畫筆將一剎那定格成永恆;平凡的事,平凡的物,有人卻能賦予其新的生命,帶人們發現它的美好;有形的景,無形的情,有人卻能將情感揮灑成動人心魄的色彩,喚起人們深深的共鳴。

這樣的作品,這樣的人,都是我們耳熟能詳的。它們永恆的銘刻在人類文明史上,深植入我們的頭腦,構成我們基本的常識。這套書,便是一封跨越世紀的邀請函,翻開它,來赴一場藝術之約。

它講的是美術家的人生,同時用人生的河流串起每一處絕妙的風景,也就是他們的作品。他們的生命從哪裡開始,他們有怎樣的家庭、怎樣的童年、怎樣的愛情、怎樣的病痛,又怎樣成長、怎樣探索、怎樣謀生,那些偉大的作品又是在什麼情況下誕生……你會在這裡一一找到答案。

他們其實不是藝術聖壇上那一張張用來膜拜的畫像,而是跟我們每個人一樣,有血有肉,有哀有樂。米勒(Jean-François Millet)有一個溫暖快樂的童年;雷諾瓦(Pierre-Auguste Renoir)生了一個成為 20 世紀著名導演的兒子;高

代序

更（Eugène Henri Paul Gauguin）最先是一位從事金融業、收入豐厚的業餘畫家；梵谷（Vincent Willem van Gogh）直到生命的最後一年才賣出一幅畫；畢卡索（Pablo Ruiz Picasso）情人無數，80 歲時還迎娶了 35 歲的妻子；孟克（Edvard Munch）一生在親人去世、病痛、菸酒、精神癲狂中度過，卻活到 81 歲高齡……每一幅經典畫作，不再是展覽牆上的木框，而與鮮活的生命有所關聯。你能夠如此真切的感受到那些線條與色彩是由怎樣的雙手來勾勒的。

　　當這許多位美術家匯集到一起，又串起了一部美術史，他們是美術史上最璀璨的珍珠。每一本書都不是孤立的，而是互相呼應，他們是自己的傳記主人，同時又是其他傳記主人的背景。有時，幾位名家同時出現或前後承接，你會發現他們在時間和空間上竟如此相近。你彷彿徜徉在巴黎的羅浮宮，漫步在楓丹白露森林，沉浸在濃厚的藝術氛圍中。你看到他們在塞納河畔背著畫板寫生，在學院的畫室研究著比例與筆法，在街角煙霧繚繞的酒館進行著思想的爭鳴，在為參加各種沙龍而忙著選畫、貼標籤、裝箱、布展……

　　你的美術素養不再停留在知道幾幅畫作、幾個名字上，你與藝術的連結更加緊密。你會在一場美術展覽中關注畫作的派別和技巧，你會在子女接受美術教育時找出最經典的畫作，你會在某個地方旅行時，說出哪位美術家曾與你走過同一段路。

更重要的 ———— 你會更加深刻的感受到藝術的美好。面對安格爾（Jean Auguste Dominique Ingres）的〈泉〉（*The Source*），你是否為少女潔白自然的胴體而讚嘆？面對米勒的〈晚禱〉（*L'Angélus*），你是否為農民的虔誠、寧靜、純潔而感動？面對雷諾瓦的〈煎餅磨坊的舞會〉（*Le Bal au Moulin de la Galette*），你是否聽到陽光在樹葉的空隙中歡躍喧鬧？面對梵谷的〈向日葵〉（*Sunflowers*），你的雙眼是否被那火焰般的明亮點燃？

<div align="right">林錡</div>

代序

第 1 章
疾病和死亡籠罩下的童年

母親之死

在遼闊的歐洲大陸的北端，有一片被波羅的海、北海、挪威海等海域包圍的半島——斯堪地那維亞半島，它臨近北極圈，被冰河、白雪和森林覆蓋，有著悠久的歷史和古老的神話傳說。挪威是斯堪地那維亞半島上國土最狹長的國家，有著曲折的海岸線，與海平面相交錯，大西洋暖流形成的溫帶海洋性氣候使它成為一片溼潤、多雨雪的土地。它的首都奧斯陸，舊稱克里斯蒂安尼亞，坐落在國土南端，深藏在奧斯陸峽灣北邊的山丘上，三面群山環抱，面對著世界聞名的不凍港奧斯陸灣。這是一片浪漫而傳奇的土地，也是 19 世紀末 20 世紀初著名的現代藝術大師愛德華・孟克的家鄉。

孟克 1863 年出生於奧斯陸南邊的小城盧登。1944 年，孟克逝世於奧斯陸郊外的艾可利畫室，走完了他 80 年的傳奇人生。

1868 年一個冬天的傍晚，雪花輕輕地飄灑，天空有些陰霾，克里斯蒂安尼亞城的街道上行人寥寥。而在城市一角的一間民房裡，卻是一番其樂融融的溫馨景象。克里斯蒂安・孟克正坐在爐火旁，眉飛色舞地講故事給孩子們聽。

三顆小腦瓜湊在他周圍，他們分別是 6 歲的蘇菲亞、5 歲的孟克和 3 歲的彼得。他的妻子蘿拉・比尤斯塔德正坐在床邊，懷抱著幾個月大的英格，眼睛骨碌碌地盯著父親和哥哥姐姐這邊。旁邊還有一個搖籃，躺著只有 1 歲的小蘿拉，她已經早早

睡著了，沒有受到任何打擾。克里斯蒂安是個講故事的好手，他張口即來，一會兒講到自己搭船出海尋寶，一會兒講到遭遇海盜，孩子們聽得非常入迷。

「父親，你們擺脫了海盜的威脅，後來怎麼樣了呢？」、「我們就在大海上隨風漂流啊！食物也都吃完了，但是我們很樂觀。船上有個畫家，他在甲板上畫了奶酪、鱈魚、葡萄酒，我們圍坐在一起，就像舉行著宴會一樣……」、「呵呵，那個畫家真厲害，我要是也會畫，那就在我們家牆上畫滿東西。」

「孩子，東西好畫，但是我說樣事物，可就不好畫。」、「什麼事物？」、「就是仙女呀。」、「怎麼會有仙女呢？」、「可不是嘛。」

「我們漂流了好些日子，終於回到了港口。我已經餓得頭昏眼花，半死不活，但是當我突然看到附近一艘商船上出現了一個仙女時，我立刻就精神起來啦！」正當孩子們聽得津津有味的時候，克里斯蒂安突然話頭一轉：「哈哈，你們看，你們的母親不就像仙女一樣嗎？」孩子們這才明白父親的意思，一邊笑一邊望向母親。母親溫婉地一笑：「孩子們，我向上帝保證，你父親講的連一成實話都不到，他可不是個好榜樣。」一家人在這時再次發出一陣歡笑聲。

就在這時，母親突然爆發出一陣咳嗽，中斷了這個美好的家庭聚會。父親臉色一沉，輕聲說道：「是不是又嚴重了？」

母親咳了好久才緩過氣來，當她抬起頭來時，臉色蒼白，嘴角上有一絲血跡。她勉強地一笑，摸摸孩子們的頭：「時間不早了，孩子們該休息了。」

小孟克帶著一臉的疑惑和擔心躺在自己的床上，眼睛睜得大大的，盯著窗外。母親斷斷續續的咳嗽和父親低沉的問候時不時灌進他耳中。他無法確切地知道父親和母親之間有什麼共同的祕密在瞞著他們，但天生的敏感使他感覺到一種命運的陰影在無形中向他逼近。晚上，他不斷被奇奇怪怪的夢驚醒，一會兒夢見自己在拿著畫筆揮揮點點，一會兒又夢見母親從一艘船上升空而去，越飄越遠……

小孟克的父親，克里斯蒂安‧孟克，是一個有著海軍上尉軍銜的醫生。他年輕時有過一段時間的漫遊生活，在船上當醫生，漂泊於海浪之間。他在 44 歲時與 22 歲的蘿拉‧比尤斯塔德結婚。比尤斯塔德小姐是一個商船船長的女兒，和他一樣是個虔誠的基督教徒。她身形纖細，性情沉靜，臉色蒼白，有一種病態的美，這讓克里斯蒂安對妻子愛憐又疼惜。他們先是住在克里斯蒂安尼亞以南海德馬克郡的盧登，女兒蘇菲亞和兒子孟克在那裡出生。不久他們搬到克里斯蒂安尼亞，又生了一個兒子和兩個女兒。克里斯蒂安為人很有氣度，慷慨大方、性格豪放、樂觀而有責任感。他婚後結束了漂泊，在亞克舒斯城堡當軍醫，還可以時常做一些私人業務補貼家用。他很滿足於跟妻

子孩子相聚在一起的天倫之樂。他喜歡講故事給孩子們聽，歷史、文學、神話、傳說，加上他自己的漫遊見聞，使故事繪聲繪影且具有啟發性。

　　但是，在幸福生活的背後，一顆不定時炸彈正在隨時準備攻擊這個家庭。在這個漫長陰冷的冬天，命運注定會改變。這個可怕的惡魔就是肺結核，這在當時還是不治之症。原來，孟克的外祖母就是在 36 歲時死於肺結核的。而現在，同樣的命運即將降臨在 30 歲的母親身上。克里斯蒂安是醫生，當他發現妻子的病況時，已經無能為力。

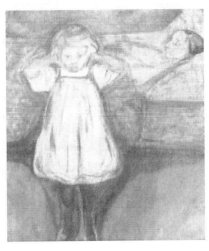

〈 死去的母親 〉，1894 年

幼小的孟克感到家中的氣氛在一天天變得凝重。終於，有一天，母親把他和姐姐蘇菲亞叫到身邊。屋子裡光線昏暗，母親靠在窗戶邊，背對著窗戶，顯出一個輪廓，看不清面容。孟克和姐姐在兩把小童椅上坐著，感到莫名的緊張。母親緩緩地說：「孩子們，我將要離開你們了，希望你們不要傷心。你們要繼續虔誠地對待耶穌，這樣，以後他還會安排我們在天堂團聚。你們要互相照顧，還要好好地照顧弟弟妹妹。我永遠愛你們。」孟克雖不甚明白，但這離別的氣氛卻讓他渾身發抖，他忍不住與姐姐抱在一起抽噎起來，直到號啕大哭。

1868 年聖誕節過後，5 歲的孟克失去了母親。這為他的童年抹上了一層濃厚的陰影。他正處在似懂非懂的年紀，親眼看到母親一天天衰弱下去，看到母親終於躺在床上不再應聲，看到親友往返忙碌於喪事、幾乎忽略了他們幾個孩子。他感到自己是那麼惶恐，那麼無助。孟克在自己的畫中，無數次地反映過死亡的主題，這與童年留給他的印象是分不開的。在〈死去的母親〉一畫中，母親那骷髏一樣的頭深陷在枕頭裡，站在母親靈床前的孩子，睜著雙眼，孤獨地看著周圍的世界，那彷彿是他自己的寫照。

卡琳姨媽和最初的繪畫

　　母親去世後，整個家庭的氛圍都變了，往日的溫暖消失得無影無蹤，陰鬱和灰暗蔓延在這個家庭的每一個角落。父親首先變得消沉。他向來不是一個特別高明的醫生，行醫所得的收入只能勉強夠一家人餬口。加之他又為人慷慨，時常減免一些窮人的診費，家庭的經濟情況就更加拮据。妻子的去世，讓他因為自己的醫生身分而更加苦惱。與孩子們相比，他身為一個成年人，一個醫生，更加明白一切都無可奈何、無可挽回。他身為一個醫生，卻無法為深愛的妻子減輕痛苦，哪怕只有一點點。妻子離世之後，她蒼白的面龐還是日夜浮現在他的眼前。他痛恨自己的束手無策，不知不覺陷入一種深深的絕望中。和一些失去妻子後逐漸垮掉的男人一樣，他變得暴躁、神經質、喜怒無常，並且陷入了病態的宗教信仰之中。顯然，這樣的父親是無法給予孩子溫暖的，他那變化無常的情緒，只能讓這些失去母親的孩子覺得更加不安全，孩子們不敢再接近父親，給孟克幼小的心靈以沉重的負擔。

　　在這種情況下，母親的妹妹卡琳阿姨，挑起了這個家庭的重擔。因為母親身體向來很虛弱，所以卡琳阿姨時常過來照料。母親生病後，卡琳阿姨更是全面承擔了家務和照看孩子的工作。如今，看到姐姐去世後家裡的狀況，她更是義無反顧地選擇了繼續留下。和她的姐姐一樣，她是個溫婉親切的女人。

她把自己的青春都奉獻給了孩子們，終身未嫁，直到 1931 年去世。她是孟克黑暗的童年和少年時光中難得的一絲溫暖和光明。在孟克剛進入美術學校學繪畫的時候，他畫了很多家人的肖像畫，其中有一幅繪於 1883 年的〈坐在搖椅上的卡琳阿姨〉，畫中阿姨安詳地坐在窗前的搖椅上，一身黑衣，雙目半閉，似乎在休息，又似乎在祈禱。她的神態平靜柔和，有一種母性的光輝。從這幅畫中，可以看出孟克對阿姨的尊重和感激。

在孟克的繪畫啟蒙中，卡琳阿姨也有很重要的作用，可以說，是她牽著孟克的手，把他領進了藝術的大門。卡琳阿姨喜愛繪畫，尤其是畫風景。她在打理家務的閒暇時候，會畫上幾筆，有些畫得有一定的水準，還可以拿來賣錢。而她的不經意的榜樣作用，對孟克是一個啟發。

一天，父親發現自己的一疊處方紙不見了，他找來找去，來到房子後面，看到孟克和蘇菲亞正煞有介事地對著樹林畫畫，用的正是他的處方紙的背面，幾個弟弟妹妹在一旁也跟著搗亂，弄得滿身是泥土和顏料。父親氣得大聲斥責：「愛德華，你太不像話了！」孩子們見到父親，全都嚇得縮在一起。這時，卡琳阿姨聞聲趕來，看到這個情景，連忙勸慰。她攬著孩子們，對父親說：「孩子們沒什麼好玩的，寫寫畫畫不是很好嗎？為什麼不鼓勵他們呢？特別是愛德華，他身體不好，性子安靜，不愛跑跳，卻能連續坐幾個小時畫畫。你看，他畫得很

不錯呢！」父親細看孩子們的塗鴉，發現孟克畫得果然很不錯，又想到自己確實不應該發火，臉色也就緩和下來。懂事的蘇菲亞連忙說道：「就讓弟弟畫吧，我會陪著他，保證不浪費東西，不讓弟弟妹妹們調皮。」

孟克的確是很有繪畫的天賦，繪畫既是他用來娛樂的方式，也是他排遣情緒的方式。得到阿姨的鼓勵後，他更加上進。他不但模仿阿姨的畫，而且還善於觀察，能發現事物的特點。有一次，他在街上見到一隊盲人走過，痴痴地看了很久，他們那茫然的神情、小心翼翼的動作給他留下了深刻的印象。回到家，他按照自己的記憶，用一塊炭筆勾勒出了盲人的姿態。這一年，他才 7 歲。

格魯納克之痛

孟克 12 歲那年，全家搬到了格魯納克，克里斯蒂安尼亞城郊一個正在開發的地區。那裡的居民主要是建築工人，人口密集。父親希望到這裡增加出診的私人收入。他的社會地位雖然是文職人員，但經濟條件卻比城市貧民優越不了多少，社會身分反而成了一種負擔，使他在親戚面前抬不起頭來，所以與人的關係更加疏遠。

格魯納克的環境非常惡劣，一家人租住在格魯納克潮溼的平房裡，附近河流的寒氣侵襲著人的身體，穿堂風嗚嗚地叫

著，工地和未投入使用的建築物周圍雜亂無章地堆積著的廢棄物，瀰漫著惡臭。在這樣的環境中，人特別容易生病。但是周圍醫生很多，競爭激烈，父親不但沒能增加業務收入，反而使一家人的健康因環境而受到威脅。

〈坐在搖椅上的卡琳阿姨〉，1883 年

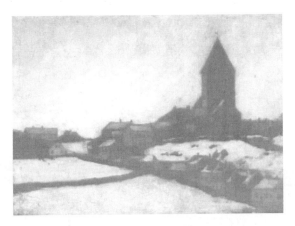

孟克早期的風景畫

　　孟克不幸遺傳了母親的體弱，雖然在卡琳阿姨的帶領下他經常鍛鍊，身體狀況有所改善，但是他童年、少年的時光，還是有相當一部分是在病榻上度過的。孟克的家離學校很遠，往返奔波很不容易，這對體弱多病的孟克是個很大的挑戰。在卡琳阿姨的鼓勵和支持下，孟克拖著虛弱的身體完成了基礎教育。但是如果我們看看他的出勤記錄，就會發現孟克還是經常請假，有時候甚至需要輟學養病。

　　人在病中很容易覺得寂寞和苦悶，孟克也是一樣。於是，他只有靠畫畫來排遣寂寞。在斷斷續續的生病時光裡，孟克手握畫筆，沉默地畫出一張又一張畫稿。灑在樹葉上的陽光，落在窗臺上又飛走的鳥兒，家裡色澤暗沉的牆壁，餐桌上寂寥的白色餐布，都經由他的一支筆，進入畫中。

在現在我們能夠看到的他少年時期的畫作中，有不少風景畫，這可能是受到了他阿姨的影響。孟克還畫過很多生活場景，這些畫作真實地記錄了他們家當時的生活。孟克兒時家庭的家具，在今天的孟克博物館裡我們還能看到，這些都是孟克保留下來的。這些被保留下來的家具基本都能在孟克少年時期的畫作中找到，可見孟克雖然日後成為一個以表現人的心理情緒著稱的藝術大師，但是在他藝術啟蒙的階段，也是從寫生開始的。

孟克早期為家人畫過不少肖像或群像，在畫面中，父親和孩子們的都沒有什麼直接的眼神觸碰，大家的臉總是轉向一邊，似乎在有意避免發生交流 —— 母親去世之後，這個家庭越來越沉默了。困苦的生活彷彿消磨了一切歡樂，親人之間缺少交流、不能相互理解，這比冬風更加寒冷，比天色更加陰霾。唯一給他安慰的是姐姐蘇菲亞，她對弟弟非常關心，她了解他的寂寞，熟知他的愛好，總是盡可能地陪伴他，有時還跟他畫同樣的畫來較量一番。從蘇菲亞遺留下來的畫作來看，她的天賦並不遜於孟克，說不定長大後也會是個成就非凡的女畫家。然而，這份天賦注定要過早夭折。

那年，孟克 15 歲，已經是個懂事的少年了。敏感的他發現姐姐最近不愛陪他畫畫了，總是很晚起床，胃口似乎也不好了。他問道：「蘇菲亞，你生病了嗎？」「嗯，也許是感冒吧，

渾身疲倦，傍晚有點發熱。等父親回來給我開點藥好了。」但是，蘇菲亞的病情不但沒好轉，反而有越來越嚴重的傾向，夜晚開始盜汗，身體一天天消瘦下去。當蘇菲亞咳出第一口鮮血的時候，孟克十年前的記憶一下子湧上來，他強烈地感受到了死神的逼近。失去母親的恐懼像一隻大手，揪住了孟克的心。如果姐姐也像母親一樣死去……孟克無法想像那是怎樣的悲痛。他只有更加虔誠地祈禱，祈禱仁慈的上帝能夠聽見他靜默的呼號，能夠讓姐姐留在他的身邊。然而一切祈禱都挽留不住姐姐的離去。

十年前的一幕重新上演。那個午後，那張床，甚至窗口射進來的黯淡的陽光，都一模一樣。蘇菲亞臉色微紅，發著燒，眼睛不安地掃視著房間。她喃喃地說：「愛德華，我看到它的頭了，它是死神。我不喜歡這個恐懼的東西，你能幫我拿開嗎？」她的神經已經錯亂，眼神變得渙散。孟克彷彿切身感受到了死神的逼近，它正在把姐姐鮮活的生命從他手中攫走，他卻無法跟這個看不見的惡魔爭奪……

姐姐死亡時，孟克正處在心理和生理劇烈變化的青春期，當年母親死亡的懵懂記憶在姐姐死亡後變得鮮明而強烈，記憶的痛苦和現實的痛苦同時向他襲來。他感到眼前的生活是毋庸置疑、無法改變的事實，然而這事實卻是這樣殘酷，這樣不可理喻。為什麼平白無故地要失去心愛的親人？為什麼日子要這樣

顛沛流離？這些沉重而無法回答的問題在孟克的心中埋下了憂鬱苦悶的種子。晚年的他曾寫道：「死亡、疾病、精神錯亂，飄搖在我童年的搖籃之上。」後來走上藝術道路，他比其他人更多地關注生命，關注人內心的感受，這是童年經歷造就的。

　　隨著年齡的增長，孟克變得愈加沉默寡言，只沉浸在自己的繪畫世界中。他十幾歲的時候就經常去看藝術協會展覽，後來還去過布魯奎斯特的展覽室看國家美術館的畫集，現在他更加渴望接受專業的美術訓練。然而，父親卻並不願意兒子繼續在藝術的道路上走下去。之前，孟克隨著卡琳阿姨學習繪畫的時候，他是抱著肯定甚至鼓勵的態度的，他覺得一個人有一定的藝術修養是好的。但是聽到兒子要以此為職業，他便不能夠接受了。而且繪畫這種職業顯然並沒有一個穩定的收入，如果以後兒子真的幹這一行，說不定經濟境況比現在還不如呢。這麼多年來，克里斯蒂安深知經濟拮据的滋味，哪個做父親的不願孩子過上安穩的生活？他的擔憂是有道理的。依他來看，做個工程師是最穩妥的，於是，在他的堅持下，孟克於 1879 年進入了克里斯蒂安尼亞的工程技術學校。

　　在既往的讀書生涯中，孟克就因為身體原因而影響學業，這種情況並沒有因為年齡的增長而得到改善，他依然常常在課堂上缺席，而且學校教授的內容對孟克完全沒有吸引力。孟克經常不自覺地在筆記本上畫速描。他真切地感受到，左手拿著

調色板，右手握著畫筆，站在畫架前面作畫，才是自己人生的歸宿。孟克於是再次對父親表達了他對藝術的熱愛。年老的父親終於無力再約束執拗的兒子。於是，在孟克 1880 年 11 月 8 日的日記中，我們看到了這樣的話：「現在我又從技術大學退出來了，實際上我已決意成為一名畫家。」

第 2 章
青年藝術家的探索和嘗試

初涉畫壇

　　1882 年秋，克里斯蒂安尼亞市中心的議會廣場上，人們悠閒地在長椅上吹著海風，空氣中混著海水的鹹味，一位老太太手裡拿著麵包屑，讓海鷗們啄食。偶爾，海鷗們會展開白色的羽翼，掠過天際，掠過蔚藍色的海面，直到消失在海天相接的地方。在廣場的一角，一個英俊的青年正拿著速寫本專注地畫著速寫，他就是剛剛進入美術學院的青年孟克。他十分珍惜學習機會，更加努力地練習。同時，他也沒有忽略課外學習的機會。

　　這時，在廣場附近的一間畫室裡，一個留著落腮鬍的中年藝術家正跟另外六個年輕人坐在一起討論著什麼。在他們面前擺著的，是孟克剛剛完成的一幅自畫像。畫面中的孟克，半邊臉隱在黑暗中，眉頭微蹙，眼睛微微斜視。這時候他的畫風頗為傳統，用筆也很謹慎，側過去的臉和斜視的眼神可見他的猶疑和退縮意味。但從畫中硬朗的臉部線條、俐落的唇線和犀利的眼神中，我們已經可以看到這個體弱的年輕人內心的堅定信念。

　　「從這幅畫來看，孟克的基本功還是很扎實的，這一點我們應該承認。」一個年輕人說。

自然主義繪畫

　　法國 19 世紀的風景畫派。巴比松位於法國巴黎楓丹白露森林進口處，風景優美。1830~1840 年代，一批不滿七月王朝統治和學院派繪畫的畫家，陸續來此定居作畫，形成畫派。他們不僅以寫實手法表現自然的外貌，並且致力於探索自然界的內在生命，力求在作品中表達出畫家對自然的真誠感受，以真實的自然風景畫創作否定了學院派虛假的歷史風景畫程式，揭開了 19 世紀法國聲勢浩大的現實主義美術運動的序幕。

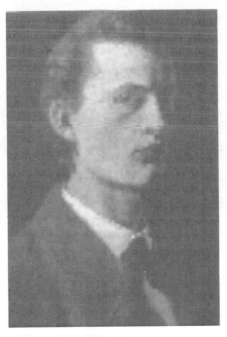

自畫像，1882 年

「那當然，他刻苦的態度我們都應該佩服。如果你有一半的功夫用在這上面，也會趕得上他。」另一個說。

「但是，我寧願自己現在這樣，也不願意像孟克一樣，每天死氣沉沉的，跟誰也不說話，一點都不像年輕人。」

「大概跟他的家庭有關吧。我們晚上去酒館喝酒的時候，他還在家裡跟父親做晚禱呢，哈哈！」

「不過，你們看這幅畫的筆法，也不完全是老師那種傳統式的。能看出來，他對色彩的興趣大於對內容的興趣。」

「年輕人們！」為首的中年藝術家打斷了大家七嘴八舌的討論，「孟克的進步是有目共睹的，我並不反對他在我的自然主義基礎上更進一步。色彩的美感應該是每個畫家的追求，就算是一坨馬糞，也要有它的色彩！希望大家好好努力，今年的秋季畫展，我可期待著你們的表現呢！」

這個跟年輕藝術家們討論的中年人叫克里斯蒂安尼亞·克羅格，他並不是孟克在藝術學校的老師，而是他的「課外課堂」老師。在繪畫藝術學校，孟克是在雕刻家朱利亞·門德森教授的指導下學習，這位老師非常注意嚴謹和準確的古典美學思想，在他的指導下，孟克打下了扎實的基礎。但是，他不滿足於此。1882 年，他和六個年輕藝術家在議會廣場合租了一間畫室，請挪威著名的自然主義畫家克羅格來對他們進行指導和管理。

　　克羅格是一個具有高度的社會責任感的藝術家，他的作品，有很多都表現了社會現實的場景，尤其是中下層民眾的生活狀況。在教學方面，克羅格大膽衝破傳統的束縛，採取了課外教學的方式，吸引了包括孟克在內的一批年輕人。他們互相砥礪、研討，互相做模特兒，還到大街上找特徵明顯的男男女女做模特兒。在議會廣場附近，有很多這樣的畫室，這裡是挪威藝術家的一個聚集中心。挪威 1814 年脫離瑞典，獲得政治獨立，但是經濟和文化還都比較落後，藝術家們在這種條件下不可能獲得成功。所以，大批挪威藝術家背井離鄉，到法國、德國、英國、義大利等地去深造。幾十年過去了，新一代的藝術家成長起來，他們開始帶著對民族的感情來思考挪威的文化 —— 自由挪威王國，對自己豐富而獨特的文化藝術作了充分的肯定。很多藝術家從國外回來，開辦了非正規的美術學校，培養年輕一代；同時向挪威政府請求更多的資源來鼓勵藝術的發展。克羅格也是從巴黎回到祖國的藝術家之一。在他們的努力下，挪威國民議會同意由國家資助舉辦每年一次的秋季畫展。1882年舉辦了第一屆畫展。當時畫展的目的是鼓勵年輕藝術家，即使是沒受過正規訓練的藝術家，其畫作也可以參加展覽。

〈點火的女孩〉，1883 年

　　1883 年，第二屆全國秋季畫展開幕了。克羅格以及很多老一輩的藝術家都參加了這次畫展。秋季畫展是當時挪威藝術界頗有分量的展覽會。能在這個畫展上展出自己的作品，意味著整個挪威都會看到你的作品，如果你的作品足夠好，那麼評論界會開始關注你，你很有可能被介紹給整個挪威藝術界。所以，參與這個展覽會對於一個年輕藝術家而言，是個難得的機

會。孟克得到了參展的機會。想到自己的作品能和前輩們的一起展出，孟克就覺得大受鼓舞。他左挑右選，決定拿〈點火的女孩〉參展，這幅畫表現的是清晨一個女孩在灶台旁引火的情景。此畫一出，迴響一般般，人們認為這幅畫選材平庸，手法糟糕。在畫展上，孟克就聽到有人說：「那幅〈點火的女孩〉真是糟糕透了，簡直是亂七八糟！」還有人站在畫前，顯得很憤怒：「這麼難看的作品怎麼能拿來參展？現在的年輕人真是胡鬧！」在此後的多年間，新聞界一直有相當一部分人不能承認這位激進的天才藝術家。不過總體來說，這次畫展還是讓孟克得到了肯定和鼓舞。當時有評論認為，孟克的作品雖然不符合傳統的審美觀念，但是有著自己的獨到之處，而他現有的不足是可以克服的，假以時日，可成大器。和他一起跟隨克羅格學畫的年輕人們也紛紛稱讚他的作品「有創造性」。

1884 年，孟克為妹妹英格畫了一幅肖像，很成功地表現了英格的藝術氣質。孟克照例使用強烈的明暗對比來凸顯人物，深色的背景和妹妹的衣服幾乎融為一體，只有臉和手非常突出。寫實可以算是孟克這一時期作品的突出風格。孟克為妹妹畫的這幅肖像用筆嚴謹，技法成熟，有人認為這是孟克早期造詣最高的作品之一。

這年秋天，第三屆全國秋季展覽會開展，孟克展出的作品是〈清晨〉。畫面上，一個女孩沐浴著晨光，坐在床邊，被子

還沒疊。這是一個再普通不過的生活場景。而描畫生活、關注社會正是自然主義畫派的理念。我們再次看到，孟克受老師克羅格的影響不小。同時，孟克也在這幅畫中展現了他對氣氛和情緒的把握，他成功地讓這幅畫傳達了一種略帶愉悅而又清冷的感覺。

　　這幅畫展出後，果然又被保守的批評家們大加抨擊，他們幾乎是全方位地否定了這幅畫。他們連初期的孟克都不能接受，那麼我們就不難理解，後來孟克走上表現主義的道路之後，他們會是怎樣地驚恐和憤怒。挪威的文化畢竟太不發達了，孟克成名是在德國，此後他走過歐洲的很多地方，他的藝術價值被越來越多的人看到、承認。然而，直到他晚年，他的祖國挪威才真正承認並接受這位偉大的藝術家。當然這是後話。

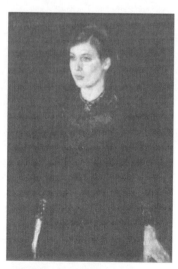

〈穿黑衣的英格〉，1884 年

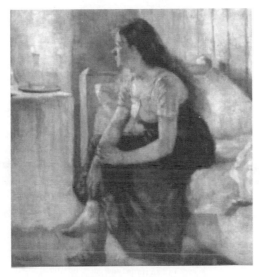

〈清晨〉，1884 年

表現主義繪畫

　　是指藝術中強調表現藝術家的主觀感情和自我感受，而導致對客觀形態的誇張、變形乃至怪誕處理的一種思潮，用以發洩內心的苦悶。表現主義否定現實世界的客觀性，認為主觀是唯一真實，反對藝術的目的性。它是 20 世紀初期繪畫領域中特別流行於北歐諸國的藝術潮流，是社會文化危機和精神混亂的反映。

波西米亞集團

　　在克里斯蒂安尼亞，有一群激進的年輕人經常聚集在一起，批判現存社會的種種不合理現象，他們中間有不少來自法國巴黎。這群年輕人不滿於現存的社會制度，不滿於中產階級保守的政治態度，他們認為人們應當得到更好的生活。於是，在領導者漢斯‧耶格的帶領下，他們討論達爾文和馬克思，討論藝術、自由，要求解放，反對基督以及一切神靈崇拜，崇尚無政府主義。他們幻想有一個符合他們理想的社會。孟克曾經為漢斯畫過一幅畫像，畫中漢斯穿著深綠色的長風衣，歪戴著帽子，以一種閒散的姿勢坐在沙發上，顯示出不羈的品性。同時，他貼在一起的兩片嘴唇和橢圓眼鏡後面炯炯有神的眸子都暗藏著一種力量。很顯然，他是坐在一間冰冷的房子裡的。這是一幅引人注目的關於一個暮年時期的人的心理肖像畫，他的右臉似乎在發出一種冷酷的嘲笑，而左半邊臉卻滲出一種裸露的恐怖，那只看似無力實際上很有力量的手，還有那杯裝滿威士忌和蘇打的酒，放在一張無桌布的桌子上，這些都有助於這幅傑出的心理肖像畫的全部表現。

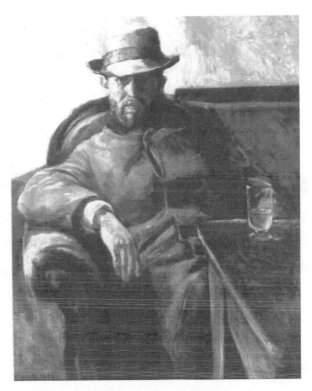

〈漢斯‧耶格〉，1889 年

　　以漢斯為首的這群青年被稱為「波西米亞人」。「波西米亞」在今天已經成為一種時裝風格，在歐洲，它和「吉普賽」有相類似的意思，既指一個流浪的豪放民族，也指這個民族所具有的特色和風格。在 19 世紀末，它代表一種灑脫不羈、充滿流浪氣質和文藝氣質的生活方式。自由，不羈，文藝，反抗，先鋒，這都可以算作是「波西米亞風格」的一部分，這對年輕人來說無疑有著巨大的吸引力。

　　孟克的老師克羅格和六個藝術家朋友都是「波西米亞人」中的一員，經他們介紹，孟克來到了這個與傳統的基督教家庭迥然不同的世界，跟漢斯‧耶格成了好朋友。他用畫筆記錄了這一群生氣勃勃、鬥志昂揚的人，有些是像〈漢斯‧耶格〉那樣的肖像，有些則是群像。這些人湊在一起總是能引發熱烈的討論，但是孟克在描畫這些場景的時候卻經常使用朦朧的筆法，顯出一種冷眼旁觀的態度。比如他在〈面談〉中就突出了從菸斗裡上升的煙霧，顯出一種不確定的茫然。波西米亞人提倡的「藝術應該表達你自己」，給了孟克以啟示。他意識到，自己以前畫的東西，都還只是停留在「像」的階段，但是自己的感情卻沒有表達出來。他也應該像波西米亞人一樣，大膽地把藝術和自己的心靈結合起來。但是，他們放蕩的生活方式、他們對政治的虛無主義，孟克是不感興趣的。

　　縱觀孟克的一生，沒有什麼理論和派別能夠留住他。母親和姐姐的死給了他很大的刺激，似乎在他拋棄宗教信仰的那一刻起，他就開始對任何理論或者思維方式保持一種距離。他不像波西米亞圈子裡的一般青年一樣，沉迷於這些激進的激動人心的論爭。也許〈面談〉中散布的煙霧，就代表了他這樣一種旁觀的、存疑的態度。所以，他不能被歸屬於任何一個派別。終其一生，他在藝術的道路上只是不斷地摸索、創作、理解，從沒有停歇在某種論調下作畫。

在藝術史上,他被稱為「表現主義的先驅」。「先驅」兩個字意味著他不是一個真正的表現主義畫家,因為我們從他的作品中看到了印象派、自然主義等的影子。而且,他的畫風也在不斷的轉變之中,比如在 1885 年和 1889 年的巴黎之行就是他畫風的轉折點。

巴黎之行和〈病童〉的創作

1885 年,孟克先是參加了安特衛普的世界畫展,然後又來到巴黎,參加「沙龍畫展」。這次造訪巴黎,孟克帶著強烈的學習意願,他希望能夠在畫展上看到優秀的作品,能夠和藝術家們進行交流。

結果他大失所望,原來所謂的大型展覽,並不是孟克想像的那樣,以開放認真的態度進行藝術交流。沙龍畫展需要的只是在牆上掛的好看的作品,沒有人關注作品的內容和思想,他們只是想獲得視覺上的撫慰。他在日記裡寫道,他「除了厭惡一無所獲」。

但是短暫的巴黎之行並不是真正毫無收穫。在巴黎逗留期間,孟克結識了一個商人。那人見他是個藝術家,就請他來參觀自己的藏品:「你不買也沒關係,來看一眼吧,保證不後悔。」被「大型展覽」搞得心情鬱悶的孟克很懷疑他的說法。不過,再壞又能壞到哪裡去呢?孟克心想。於是他答應了這位商人,去見識一下他的「私家藏品」。

　　孟克見到了印象派畫家莫內和雷諾瓦的作品。在美術史上，莫內和雷諾瓦是被這樣評價的：「他們相互交流，為印象派的發展做出了重要貢獻。」其中，莫內更是以反傳統、反權威著稱。真正偉大的藝術作品都帶有一種氣質，不論是隔了時間還是空間，只要你站在作品前，就能感受到。觀摩優秀的作品，就像是和大師交流，能夠達到事半功倍的效果。孟克在巴黎與莫內和雷諾瓦的邂逅給了他不小的震動。他站在畫前，默默地想：「這就是印象派的作品……啊，這才是真正的藝術！他們畫的不是純粹的現實，而是他們自己眼中的世界！」

　　回到挪威之後，孟克開始了〈病童〉的創作。〈病童〉是孟克早期極為重要的作品，不僅因為它極高的藝術成就，還因為它引發的批評和爭論。孟克曾說，〈病童〉是「我的藝術的源泉，在此之後的大部分作品，都衍生自這幅畫作」。所以，讓我們用一定的篇幅來了解孟克創作〈病童〉的過程。

　　〈病童〉（又名〈病中的孩子〉）創作於 1885 年至 1886 年之間，第一次展出是在 1886 年的秋季畫展，那時候它被孟克命名為〈習作〉。這幅畫對孟克意義重大。在藝術上，它衝破了自然主義的範圍，帶著印象派的影響，開啟了他今後表現主義的創作；在生活上，它代表著孟克對母親、姐姐以及他的童年最深切、最完整的回憶和評價。

　　孟克從巴黎回來之後，創作依然艱難。他繼承了父親的勤奮，常常整日地待在咖啡館裡進行創作。繪畫自古至今一直是

個需要足夠資金支持的行業，因為從畫紙、畫布到筆和顏料，都不怎麼便宜。所以梵谷在潦倒的時候買不起畫布，就把新畫畫在舊畫上。孟克的父親本來就不怎麼支持他做藝術家，現在看到兒子不被大眾認可，受到了這麼多批評，曾有一度拒絕繼續為他提供經濟上的支持。在這期間，孟克不得不畫一些符合當時社會口味的畫作來賣錢，用這些錢支撐自己的藝術探索之路。

這一天，他陪父親到一個腳骨受傷的小男孩家裡出診。在患者家中，他遇到了小男孩的姐姐佩姿。佩姿對弟弟的關心和照顧讓他不由自主地想起了姐姐蘇菲亞。於是，在徵得佩姿母親的同意後，孟克以佩姿為模特兒畫了好幾幅畫。

作畫的時候，孟兒面對佩姿，總是無法抑制地想起姐姐，想起母親，想起自己童年時候僅有的一點溫暖。

孟克舉著畫筆，陷入了回憶，從歡樂溫馨的時光一直回憶到母親和姐姐的離世。他的心感到一陣絞痛。他覺得，在這期間，最痛苦的時光莫過於死神將至未至的時候── 母親和姐姐都曾坐在床上，絕望地迎接死亡。5歲的時候他送走了母親，14歲的時候他送走了姐姐，時隔近十年，悲劇重複上演，如出一轍，彷彿是命運的輪迴。孟克曾經說：「姐姐的死是我畢生無法忘懷的悲劇。」他模糊地記得，在很小的時候，他們圍在母親身邊，聽母親用溫柔的聲音講故事，父親坐在一邊，臉上是慈愛的微笑。孟克默默地想：「我多麼希望時光就此停駐，什麼災難都不曾發生，陽光溫暖，家庭幸福，我們永遠都是媽媽

幸福的小孩子。」孟克被自己的回憶和情緒攪得不得安寧，他覺得自己應該畫一幅畫來表達這沉重的情感。於是，他以佩姿為模特兒，第一次勾勒了〈病童〉。

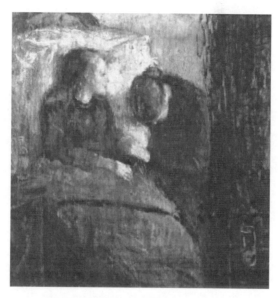

〈病童〉，1885 年 ~1886 年

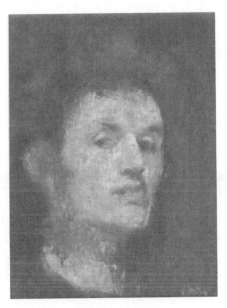

自畫像，1886 年

在畫面上，他讓一個紅髮少女坐在床上，絕望地望向畫面的右邊；少女的母親握著少女的手，悲哀地低下頭去。他希望透過人物的動勢表達無法抑制的悲苦和絕望。

第一稿完成之後，孟克覺得面前的畫作所表達的情感還不夠強烈。他邀請佩姿和他一起討論自己的畫作。佩姿不懂繪畫，但是她還是感覺到這幅畫的整體風格有點問題：「要不要……換一種畫法呢？」「換一種畫法？」孟克反問，用眼神鼓勵佩姿繼續說下去。佩姿咬了咬嘴唇，說：「我的意思是，同一個景象，不同的人能夠畫出不同的感覺。所以，你是不是

也可以嘗試一下其他的畫法，畫出不一樣的感覺呢？」不同的畫法……不同的感覺……在佩姿並不專業的敘述中，孟克發現了一些東西。他發現自己雖然已經自覺地使用印象派的創作方法，但受老師克羅格的影響還是太深。他意識到，自然主義的寫實畫風不能表達自己的強烈情感，他得嘗試新的繪畫風格，進一步突破自然主義的藩籬。

新的風格？他想到了在巴黎看過的莫內和雷諾瓦的作品 —— 也許我應該更加大膽地使用印象派的技巧？想到這裡，孟克覺得一條新的道路在自己面前展開。又畫了幾稿之後，他漸漸找到一點感覺。然而，這依然不夠。孟克曾經寫道：「印象主義沒有給我的藝術以足夠的表現方式 —— 我不得不去尋找一種表達我內心情感的方式……我對印象主義的第一次突破是在〈病童〉……」

是的，孟克對於情緒永遠都是這樣敏感，他執著於對情感的表達，孜孜不倦，這也許能夠解釋為什麼自然主義和印象派都沒能讓他停住腳步，以及為什麼最終他走上了表現主義的道路。

在自然主義和印象派技巧都不能滿足自己之後，孟克嘗試再向前邁一步。

「佩姿，你介意我把你的頭髮畫得更紅一點嗎？」孟克問道。佩姿善解人意地搖頭：「我既然不介意你把我畫成一個重病的女孩，怎麼會介意你染紅我的頭髮呢？」

孟克開始更加大膽地運用色彩，他在畫面的各處加強了顏色的對比：他先是把女孩的頭髮畫得更鮮紅，臉色畫得更蒼白；接著，他又加深了女孩母親衣服的顏色，使得衣服與背景融為一體——這方法他在幫妹妹英格爾畫畫像時也曾用到過，那時候他以此來突出妹妹的面容，現在他進一步用其表達情感的沉重。同時，他的筆法也進一步放開，他在渲染背景的時候有很多橫向用筆，交叉出很多的「十」字或「井」字，使得畫面更加壓抑。

這幅畫孟克前後一共畫了二十稿，可以說是嘔心瀝血，其中的摸索和掙扎是旁觀者難以體會的。就拿少女的手來說吧，孟克讓佩姿擺過很多種姿勢，經常一畫就是幾個小時，前前後後加起來，估計有幾十上百張草稿。他說：「為了表現她幾乎透明的、慘白的膚色和顫慄發顫的手，真是煞費苦心啊！」對一個主題他要反覆研究，畫很多草圖進行斟酌，這種工作風格伴隨了他一生。

作品最終完成後，孟克對佩姿說：「〈病童〉對痛苦表現之程度，沒有一個自然主義的畫家能夠達到。」從這幅畫的很多細節，我們已經可以看到一個大師的影子了。他已經完全擺脫了自然主義的框框，開闢出一條新的道路。前面已經說過，孟克把這幅畫命名為〈病童〉，拿到秋季畫展上展覽。有了前兩次展覽的經驗，我們應該能夠料想保守的挪威是什麼反應。

是的，孟克遭到了猛烈的抨擊。看慣了自然主義的人們被這大膽的作品嚇到了，有人說他是個騙子畫家，有人說這幅畫無聊透頂，有人說這幅畫過分消極。總而言之，又是一次全方位、多角度的否定。也有人敏銳地發現了這幅畫是對盛行的寫實主義的一次大超越，但是這些零星的讚許完全被淹沒在了嘈雜的批評之中。

我們需意識到，這是 1886 年，孟克只是個二十出頭的年輕人，他敏感又憂鬱，只是單純地追求藝術，雖然對此有所準備，但是面對著潮水一樣的批評，孟克還是受到了打擊。他看著報紙上的評論，喃喃自語：「我只是想要表達我內心的感覺，這是我能找到的最好的方法了。難道他們看不出我想表達的悲涼和絕望嗎？」他在這時畫的自畫像，眼神孤傲，似乎在睥睨著那些頑固的人們。

克羅格很關注他的這個學生，他多少了解孟克的家庭情況。在秋季畫展上，他仔細地研究了〈病童〉這幅作品，雖然這作品不符合自然主義的風格，但是它卻成功地表達了孟克的感情啊。於是，克羅格找到狀態低迷的孟克，對他說：「小夥子，畫得不錯！」得到老師如此直接的讚許和肯定，孟克激動不已，當場就把這幅畫送給了老師。

孟克的藝術之路從起步的時候就充滿爭議，非常艱難。然而孟克並不灰心，因為正是這段時光、這些否定，讓他能夠冷靜

地審視自己，明白自己是真的熱愛藝術，明白自己真的願意為藝術奉獻終生。想想看，如果自己第一幅作品就被大家接受，成為一個「年輕的天才畫家」，那麼怎麼能夠確定自己愛的是藝術還是掌聲？從小就不幸福的生活給了孟克敏感多愁的性格，也磨礪出他強大的意志力。他勇敢地一次又一次從批評中站起來，披荊斬棘，義無反顧地在藝術之路上前行。

第一次，認識了女人

隨著年齡的增長，孟克與家庭的關係越來越遠離，他對藝術又正處在探索與嘗試階段，心中鬱積了太多的思緒，無人傾訴，甚至連自己也無法用語言表達，他渴望一種心靈的溝通和身體的愛撫。波西米亞人聚在一起，大談男女關係解放與自由，這對這個二十多歲的年輕人也形成了一種刺激。就在這段時間，孟克迎來了人生第一場戀愛，這次戀愛奠定了他一生的愛情悲劇的基礎。

這是一個普通的傍晚，小酒館裡像往常一樣陸續聚集了不少波西米亞集團的男男女女，一時燈影交錯，人聲鼎沸。就在這時，坐在角落裡的孟克注意到了一位年輕的姑娘，她身材高挑，臉色白皙，留著一頭發紅的金色長髮，在長條桌子的一角坐著，手裡夾著一支煙。她的五官並不是標準美女的樣貌，但神情中卻別有一番蕩人心魄的韻致。孟克不禁多看了她幾眼。

但是孟克還很害羞，只要一看到她的眼神掃到自己這邊，就馬上不敢看了。一整個晚上，孟克都不知是怎麼過來的，頭腦裡浮想聯翩，甚至連她什麼時候離開的都不知道。

很快，孟克弄清了這個女郎的身分，結果令他大吃一驚。原來，她是一個已經結婚的少婦！她的丈夫是克里斯蒂安尼亞的醫生，姓海伯格，比她大 9 歲，對女人的態度保持著傳統觀念，認為婚姻只是為了維持社會穩定。她的基督教名叫安德里亞·費德里科·埃米莉，一般稱米莉，比孟克還大兩歲。她在波西米亞集團中很低調，不常露面，但關於她的傳言還不少，甚至有人聲稱看到她跟很多情夫在自己的家裡幽會。可是，儘管知道了她的身分，孟克還是無法控制地愛上了她。他輾轉反側，難以入眠，他盼望著她的出現，在畫紙上也不知不覺勾勒出許多她的影像。而當她出現時，他又只能裝作漫不經心地向她這邊瞟過。他已經深深陷入相思的泥潭。

酒桌的另一邊，一位叫西格德的詩人在朗誦著自己的詩篇：

我愛你，愛你
接受我，吻我，撫摸我
然後緊緊地擁抱我
讓我再也無法呼吸
今晚你的吻如此熾熱
狂熱支配著你
你的淚水慢慢滑落

在我手心燃燒

你以為我厭倦你了嗎

哦不，像往常那樣快樂微笑

今夜和我一起

讓我的手臂緊緊纏繞你的腰……

這是愛的歌頌，愛的表達。孟克又不由自主地望向米莉，她那似笑非笑的表情讓人難以捉摸。

這天，孟克來到克里斯蒂安尼亞郊外的莊園寫生，一輛小巧的馬車從他身旁經過，車上坐的竟然是他朝思暮想的米莉。米莉主動停下來跟他打招呼，原來她的家就在附近。這次邂逅的時機恰到好處，晴朗的天氣和安靜的環境給了孟克一個從容的狀態，他終於鼓起勇氣，表示希望以米莉為模特兒畫一幅畫。米莉爽快地答應了。

就這樣，愛情突如其來地降臨了，孟克是個內向害羞的小夥子，越是如此，他越是會把自己所有的熱情都投入到這場戀愛中。他和米莉在波西米亞人的酒館裡放肆地出入，在郊外的山丘漫步，在夕陽西下的海邊吹風。當金色的陽光籠罩著米莉的剪影時，孟克覺得她恍如仙子。他忘情地擁抱親吻著戀人，西格德的詩句在他頭腦中由模糊到清晰，他從戀人的懷裡找到了休憩的歸宿。戀愛的人是糊塗的，是沒有理智的，孟克把自己對完美女性的所有想像都加諸米莉身上，把她作為自己的知

音，向她講著自己家庭的故事，講著自己正在畫哪些畫、對藝術有哪些思考……可是這種一廂情願的完美主義注定會是悲劇。

　　孟克永遠忘不了那一天。一個寒冷的冬日，街上飄著細密的雪花，他一個人在雪地裡等了半個小時，等來的卻是自己做夢也想不到的情景：他的戀人米莉，神采飛揚地挽著另一個男人的手臂出現在街角，向這邊一路走來，毫不停留地從他身邊走過，連看都沒看他一眼。當他們的身影消失在風雪中的時候，呆立在原地的孟克還以為這只是幻覺，或者是自己認錯了人。他再次在酒館中碰到米莉的時候，大聲地質問：「那個人是誰？難道你不應該給我一個解釋？我在你眼裡就是空氣？」米莉卻平靜地說：「你太認真了。」

　　這一切來得那麼突然，重重地擊倒了對愛情充滿美好幻想的孟克。他發誓從此跟米莉斷絕關係，他要表現得瀟灑一些，把這段愛情看作遊戲人生的玩笑。但是他做不到。

　　他心裡，一方面是狂熱的嫉妒，一方面是強烈的思念，兩種情感輪番向他襲來，折磨得他心力交瘁。他甚至悄悄地跟蹤米莉，想了解她和情夫的行蹤。有時，在街上看到一個人的背影很像她，他尾隨很久後，卻發現認錯了人。米莉不滿於他的跟蹤，索性徹底跟他斷了聯絡。

　　初嘗愛情禁果的孟克陷入了深深的痛苦和迷茫。他實在搞不懂，女人為什麼可以這樣多變？她們可以表現得像情竇初開

的少女、像早晨的露珠一樣清純；也可以像妓女一樣充滿欲望，把男人玩弄於股掌之上；還可以像修女一樣冷若冰霜，拒人於千里之外。而男人為什麼還離不開女人？他們一邊詛咒女人，一邊虐待女人，卻又一邊被女人傷害。他形容枯槁，鬱鬱寡歡，彷彿生命都被米莉給抽走了。他在日記中寫道：「我們甚至不認識彼此，但因為她帶走了我的初吻，所以她帶走了我生命的芬芳？是否因為她的欺騙，所以突然帶走了我眼裡的神采？」

從這時起，孟克藝術人生的一條重要主題開始成型，那就是理解和表達男人的存在、女人的存在，展示他們的愛、他們的痛苦、他們的絕望，他們被造物主詛咒，幾千年來結成的無盡的枷鎖。在孟克表現男女關係的作品中，絕少涉及愛情的甜蜜、浪漫，而往往是痛苦糾纏，無盡無休。而且，孟克筆下的男女關係中，往往女人是強大的一方，男人是弱小的一方，他們的形象蒼白、瘦削、深陷在陰影裡，甚至面目模糊。

比如〈分離〉一畫，女人長髮飄飄，白裙曳地，昂著頭，決然地走向遠方。雖然畫中沒有她的五官，但是從姿態上可以想見她決絕的表情。與之形成對比的是前景中那個男子，他一身黑衣，弓著肩膀，斜倚在樹上，似乎已經沒有力氣站立。他表情痛苦，一隻手捂著胸口 —— 心被攫走了，愛情卻無法挽回。女人的頭髮一直延伸到男人頭頂上方，象徵著雙方關係的糾結。

　　一幅更具象徵性的表現男女關係的畫是〈吸血鬼〉。畫面中，一個男人埋頭靠在女人懷裡，似乎在尋求愛情的安慰。女人俯身吻著男人的脖頸，長長的紅頭髮垂下來，覆蓋著男人的頭部和身體。這一幕，看似情侶在接吻，但又像是吸血鬼在吸食人的精血。女人那紅紅的頭髮也讓人想到流淌的鮮血。這個紅頭髮女人的形象無數次地出現在孟克的作品裡，她是孟克作品裡的男人殺手。

　　這兩幅畫都是孟克著名的「生命」組畫之一，尤其是〈吸血鬼〉，幾乎每次展覽都會吸引參觀者的目光。孟克的很多朋友也對這幅畫讚賞有加，紛紛對畫的命名提建議，給畫寫評論。

　　在與米莉分手後，孟克過了一段浪蕩的生活。風度翩翩的孟克身邊並不缺少女人，但他已經很難再為女人動心了。直到十年以後，他才真正有了一次成熟的愛情，卻同樣以悲劇結尾，這是後話。

生命組畫

　　1890 年，孟克開始著手創作他一生中最重要的系列作品「生命組畫」。這套組畫以「生命、愛情和死亡」為主題，採用象徵和隱喻的手法，揭示了人類「世紀末」的憂慮與恐懼。

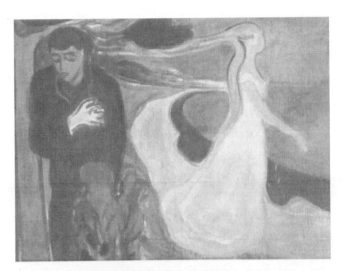

〈分離〉，1896 年

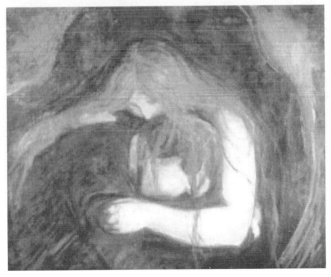

〈吸血鬼〉，1893 年

第 3 章 法國的藍色催化

〈春〉，送他踏上巴黎求學之路

〈病童〉的創作幾乎耗費了這位青年藝術家所有的才華和精力，得到的卻是鋪天蓋地的質疑聲，這深深刺激了初入畫壇的孟克。他開始猶豫、徘徊。在 1886 到 1889 年之間，他又做了一些自然主義的嘗試，如〈補網者〉、〈陽光下的英格〉等。同時，他還是不甘心，又不斷嘗試非常激進的畫法。隨著對自然主義的日漸突破，孟克已經走上了孤獨的藝術探索之路。他的多幅作品都引起過激烈的爭論，人們有時甚至無法確定對這個年輕人的態度。在挪威，很多評論家都對孟克抱有懷疑。

窗外春光正好，咖啡館內一片喧鬧，孟克正坐在窗邊習慣坐的位置畫著速寫。但是，很長時間過去了，面前增加的只有煙灰缸裡的菸頭，畫紙上卻還是那麼寥寥幾筆。

今天，他已經在咖啡館待了兩個小時，卻沒有心思畫畫。

眼看又一年春天到來了，自己卻似乎找不到新的開始。一想到自己這兩年參加秋季畫展引起的爭論和批評，他就覺得心緒不寧。「嘿。」一個熟悉的聲音從頭頂傳來。孟克抬頭，是和自己一樣經常混跡於咖啡館的一個青年藝術家。

孟克勉強提起嘴角笑笑，算是打過招呼。朋友推給孟克一杯啤酒：「今天一進門就看到你在這裡發呆，愁眉苦臉的，遇上什麼麻煩了？」他探頭看了一眼孟克的畫本，攤掌一笑道：「哦，這可真是夠糟糕的。」孟克抬手抓了抓棕色的捲髮，悶悶

地說：「我只是有點困惑。」朋友點點頭，示意他繼續說下去。孟克喝了一口啤酒，理了理思路，說：「三年前那幅飽受爭議的畫展出後，我聽到了人們的聲音，都說我應該對自己的藝術加以調節以適應這個審美圈子。我承認自己退縮了，我也進行了調整，但是只要稍稍在這基礎上灌輸一點新的內容，就會被人們嗤之以鼻。」朋友說：「的確如此。你知道嗎？我還聽人說：對孟克這位畫家的畫，最好是不聲不響，悄悄從他眼前晃過！你瞧，這可太陰險了。」蒙刻苦笑：「是啊，對畫家來說，被忽略比被批判要嚴重得多了！為什麼人們不能接受新鮮的藝術呢？為什麼他們不能理解我想表達的感情呢？真想抓住他們，告訴他們我的藝術理念，告訴他們我是怎樣一步一步走到現在的啊。」朋友想了想，說道：「我倒想到一件事情，不知你有沒有這個膽量去挑戰。我覺得你可以辦一次個人畫展。

在挪威，藝術氛圍遠不如南方國家那些大城市，個人畫展絕對是一件稀罕事。不管是成功還是失敗，至少肯定會有人關注，這總比你被忽略要好多了吧！這畫展要辦起來不難，學生會那裡有間房子可以用。」

孟克要辦畫展的消息在他的老師朋友中引起了小小的轟動，畢竟，把自己的繪畫之路展現在世人面前，這是需要很大勇氣的，而且一個畫壇新人要拿出足以辦畫展的數量的作品，也不是一般人能做到的。大部分年輕藝術家朋友都感到很興

奮，充滿期待。很快，當時發行的〈社會民主報〉上刊登了這樣一則啟事：「從今天起，社會民主主義聯合政府成員以及工會成員憑藉 10 歐爾（挪威貨幣單位），可以參觀孟克在學生會一間畫室中的展覽，每天九點開展，週日全天開放。」

　　事實證明，孟克的冒險是正確的，這次畫展在一定程度上獲得了成功。在這小小的畫室中，孟克展出了 63 幅畫作，從他最初學畫時畫的風景畫、肖像畫，到他近期的新作，全面展示了自己的繪畫之路。這下，那些嘲笑孟克不會畫畫的人，看到了孟克扎實的基本功，還有他不斷探索的精神。也許，這正是孟克的本意：他要向人們證明，寫實主義並非他做不到的，別的畫家畫的充滿傳統技巧的畫，他照樣可以做到。最能代表他這層意思的是展覽中畫幅最大、最吸引人眼球的〈春〉。這幅畫與〈病童〉的主題相同，表現方法卻完全形成對比，是靠傳統自然主義的細膩刻畫獲得人們認可的。畫面以陽台拐角為界分成左右兩部分，左部分是室內一對母女，生病的女兒靠在白色的安樂枕上，臉扭向一邊，目光低垂，彷彿在避開手中染著血跡的手帕，她那疲倦的神情似乎顯示她剛剛從一場劇烈的咳嗽中喘息過來；女孩兒身邊的母親手裡拿著毛線織物，關切又無奈地看著女兒。室內黯淡昏沉，充滿死亡的氣息；而陽台的一側卻春光正好，花盆中的植物沐浴在明亮的陽光裡，半透明的窗簾隨著春風微微鼓動。可是陽光和春風似乎都與這生病的女孩

兒無關，她的生命已經再也迎不來春天了。這幅畫可以說是孟克自然主義風格的頂峰之作，畫面中粗糙的木質家具、桌上的瓶子、陽台上的花朵和飄逸的窗簾，都極富質感，非常逼真。這幅畫對表現派風格的〈病童〉來說，是一次復歸，表明了藝術家在發現自己的過程中遇到的困惑，和確立個人風格時內心激烈的鬥爭。我們應該為孟克感到高興，理解他暫時的妥協。對一個年輕藝術家來說，最可怕的莫過於被忽略，孟克經過長時間的蟄伏後，太需要一些肯定的評價了。何況，這次畫展還給他帶來了一次人生的機遇，那就是獲得國家獎學金到巴黎留學的機會。

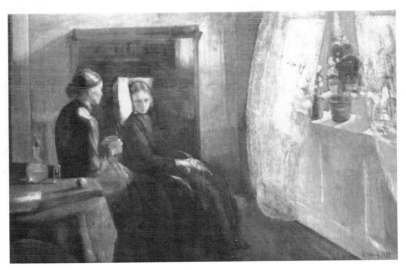

〈春〉，1889 年

當時，孟克看到一家叫做〈德格布萊特〉的報紙發表署名文章，說「孟克要尋找一個在現代繪畫上有才能，而且對他的工作有很大興趣且傑出的老師來幫助他」，並建議政府把國家兩年一度的獎學金授予這位年輕人。當時挪威的國家獎學金是兩年評選一次，每次的名額只有兩個，金額分三年發放。孟克也覺得挪威的美術學校已經不能滿足自己了，自己應當到藝術更發達的地方去學習，於是他及時把握機會，提出了獎學金申請並成功達到了目標。在巴黎，他將吸取更豐富的營養，進行更深入的理論思考和繪畫技法的探索。巴黎三年，將是他積蓄力量準備爆發的時期。

悲傷的聖克盧之夜

1889 年秋，躊躇滿志的孟克來到法國巴黎，開始了在萊昂·博納特美術學校的學習。這所美術學校是以當時著名的美術教師博納特的名字命名的。孟克重新踏足巴黎的時候，懷著一種振奮的心情，希望自己能好好利用這三年時間，真正學到點東西。美術學校的萊昂·博納特教授看過孟克的作品，覺得這個從挪威來的小夥子很有意思，樂意教導他。但是，孟克很快便發現，這裡的學習生活太枯燥，老師的教學方法太保守。他在日記中寫道：「早上我在畫室裡工作著 —— 伸伸懶腰後，就用鉛筆給站在畫室中間的裸體模特兒兒測量比例 —— 頭和身子的

比例是多少，胸圍有多寬，腿有多長，這些工作使我疲倦而厭煩 —— 有時甚至累得失去了知覺……」

有一次，孟克在畫裡用綠色表現一面白牆，博納特卻覺得應該用紅色。師生二人在用色問題上發生了分歧，博納特表示絕對不能接受孟克選擇的色彩。孟克對此感到莫名其妙：「每個人都有自己的想法和眼光，不同的人會選擇不同的方式。你覺得用紅色好，我覺得用綠色好，這真是再正常不過的事情。你為什麼一定要用你的顏色否定我的顏色呢？」

一次兩次還好，時間一長，博納特極度傳統甚至有些死板的教學方法就讓孟克覺得，跟隨他學習實在是太無聊了。孟克堅持認為，他應該畫自己看到的而不是別人要他看到的東西。於是，跟隨博納特學畫不再是一種交織了探索和創作的腦力勞動，而完全變成了一項令人厭煩的體力勞動。

受到打擊的孟克，在異國他鄉覺得日子過得漫長而無趣。就在這時，一個晴天霹靂降落到他頭上：父親去世了！

從阿姨的來信中他得知，父親走得很突然，去世前的週末還到教堂做過禮拜。孟克捏著家書，呆呆地陷入了回憶中。

一個月前，父親在港口送他，那一天的沉默和尷尬還歷歷在目。暴躁的父親和內向的孟克，多年來的交流少得可憐。

父親一直不支持他的「藝術家道路」，這使得父子倆的衝突更加突出。而站在離別的碼頭時，孟克看著父親的白髮和鬍

鬚在海風中凌亂地抖動，一陣菸草的氣味從父親身上傳來，他不自禁地望向父親的眼睛。父親的眼神有些溫柔，有些留戀，也有些執拗。他也在回想自己和兒子這些年的爭吵嗎？他在為妻子去世後自己對家庭的失職而抱歉嗎？他在為兒子逐漸成長起來的成熟和堅韌而欣慰嗎？兩個人對峙似的沉默著，似乎誰都不好意思說一兩句體貼的話。汽笛聲響起來，孟克猶豫再三，幾次開口又閉口，最終也只說了一句：「我走了，父親。」如今，一轉眼，父親竟然已經不在了。那次告別就這麼成了永別？那就是……最後一面了麼？孟克一時間無法接受這個現實。雖然父親給孟克的童年和少年留下了陰影，雖然他根本算不上一個好父親，但是孟克還是沒法平靜地接受他的逝世。孟克在日記裡寫道：「親人們離我而去，母親，姐姐，父親……只剩我孤零零的一個人。」手中的鋼筆在紙上漬出一個墨點，彷彿是一滴沉重的淚。

父親的逝世讓孟克無法避免地回憶起所有曾經陪在自己身邊，而現在已經離去的親人。他彷彿看著他們一個一個消失在自己的生命裡，那感覺就好像他們又一次離開了自己，剝離和撕裂的傷痛再一次襲擊了他。身在異鄉的孟克抬頭看著窗外，法國的月色迷濛，夜色寂寥。已經是冬天了，雖然關了窗，還是有風頑固地從窗縫裡吹進來，異常地寒冷。他打了個哆嗦，心頭湧起一陣從未有過的孤獨。

　　這時，孟克已經不再去博納特的畫室了。他沿著塞納河畔獨自行走著，搞著自己的創作；同時，他也從巴黎的世界畫展中，欣賞著激進派藝術、印象派藝術和其他綜合藝術的精美作品。許多現代藝術的先驅在沙龍聚會上出沒，像梵谷、西涅克、修拉、勞特累克等。孟克由此學習了一些印象主義畫技。

　　這個冬天，霍亂在巴黎悄悄流行起來，環境頗不太平，四處人心惶惶。考慮到自己虛弱的身體，孟克決定搬離巴黎，以期獲得一個相對平和的創作環境。他於是來到巴黎郊區的聖克盧小鎮，和丹麥詩人艾曼努爾·戈爾斯坦一起在一個咖啡館樓上租了一間房子。在這獨在異鄉的第一個冬天，在一個個陰冷的冬夜，他靠到樓下咖啡館喝酒間或在房間發呆來打發時間。戈爾斯坦朗誦的詩句混著塞納河水敲打著他的心房。父親去世，孟克作為長子，成為這個家的男主人。他收到了相當多的信件。看著那些帳目和數字，他才真正對家庭經濟狀況的拮据有了感性的認識。他想像著以前父親面對著這一切時的心情，便覺得父親的暴躁脾氣也是有理由的，這樣一想，不由得覺得更加愧疚。

　　以前，家庭收入幾乎都是依靠父親行醫，如今父親一去，經濟之困難可想而知。卡琳阿姨本來希望能從親戚那裡得到一些資助，然而世態炎涼，古往今來莫不如此，幾乎沒人願意幫助他們一家。於是孟克有音樂天賦的妹妹英格開始教授鋼琴課

來賺錢，卡琳阿姨也經常做點旅遊紀念品補貼家用。身在法國
的孟克，經濟狀況雖然不怎麼樣，還是常常往家裡寄錢。這種
情況一直持續了將近十年。

印象主義繪畫

因莫內的〈印象·日出〉而得名。印象主義繪畫興起
於 1860 年代，興盛與 1870、1880 年代，反對因循守舊的
古典主義和虛構臆造的浪漫主義。19 世紀最後 30 年，印
象主義繪畫成為法國藝術的主流，並影響整個西方畫壇。
代表畫家馬奈、雷諾瓦和莫內等都把「光」和「色彩」作
為繪畫追求的主要目的。他們倡導走出畫室，描繪自然景
物，以迅速的手法把握瞬間的印象，使畫面呈現出新鮮生
動的感覺。

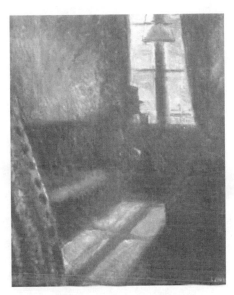

〈聖克盧之夜〉，1890 年

　　一天晚上，孟克醉醺醺地回到房間。屋裡一片黑暗，只有窗外射進的黯淡的月光。他的詩人朋友正坐在床邊思索著什麼，面部形成一個剪影，看不清五官。這個場景深深打動了孟克，他彷彿覺得那裡坐著的是自己。於是他以這個場景為靈感，請詩人做模特兒，創作了〈聖克盧之夜〉。在畫中，一個戴著帽子的人在空洞黑暗的房間裡獨坐沉思，月光透過窗戶灑在地板上，形成一個十字狀的陰影，使人聯想到死亡。畫面以陰沉憂鬱的藍色調為主，使人沉浸在神祕的光色氣氛中，彷彿是內在情緒的反應。這是對故鄉和童年的思念？是對自己身世的傷憐？還是對父親的追念？

創作的累積：遊學期間的繪畫

1890 年夏天，孟克從巴黎返回克里斯蒂安尼亞，並在秋季畫展中展出了一部分自己在巴黎期間的畫作。在巴黎，他重新開始探索印象派的畫法，完成了很多色彩亮麗的畫。其中有用點彩畫法畫的〈卡爾・約翰街的春天〉。點彩法是印象派修拉和西涅克積極倡導的畫法，他們不是用輪廓線條來勾畫形象，而是在畫布上緊密地並置無數的小色點，近看時是色點，遠看時，這些合乎科學的光色規律的並置色點會在觀者的視覺中混合，從而構成畫面形象。卡爾・約翰大街是克里斯蒂安尼亞城最著名的大道，也是城市的活動中心，這裡遍布德式建築，繁華熱鬧，天氣晴朗的下午會有軍樂團演奏著音樂，中產階級們聚在一起散心。孟克的這幅畫表現的就是一個明媚的春日裡卡爾・約翰街的場景，人們三三兩兩地分布在近景，遠處則是兩側擁擠的人群。在巴黎期間，他還畫了許多塞納河畔和港口的風景畫和巴黎的市井畫。

1890 年秋天，他的獎學金得到補充，再次踏上法國的土地。但不久他就病倒了，只好住在哈維一家醫院裡。這時，從家鄉傳來消息，他留在克里斯蒂安尼亞參加展覽的 10 幅畫在火災中被燒燬了 5 幅，其中有〈清晨之後〉、〈法國小酒店〉、〈巴黎的水道〉、〈風景中的夫人〉，還有一幅海岸畫。對孟克來說，這幾幅畫獲賠保險金的喜悅遠大於失去作品的悲傷，因

為，一來當時家庭經濟情況太窘迫了，急需要生活費用；二來這幾幅畫多是一些嘗試畫法的風景畫，並沒有嘔心瀝血的得意之作。這件事被他以愉快的筆調記錄了下來。

　　冬天的嚴寒對於病魔纏身的孟克來講無疑是又一重折磨，於是，1891 年 1 月，他搬到尼斯繼續療養直到春天來臨。尼斯位於法國南岸，瀕臨地中海，那裡有全歐洲最具魅力的黃金海岸，空氣清新，氣候宜人，這對於自小被疾病、死亡和痛苦包圍的孟克來講無異於一處天堂。在這裡，他曬著太陽，從容地寫下眼前的場景：「大海靜靜地躺在那兒，湛藍湛藍的 —— 比天空還要深，還要藍，又像飄曳的綢緞那樣輕盈活潑。長長的海浪緩緩向海岸滾動，發出一陣陣低沉的聲音。」欣賞著綿長的海岸線，聽著輕柔的海浪聲，孟克的心情在舒適的環境中變得輕鬆而平靜，這讓孟克迷醉。他當然不滿足於文字的表達，很快，他畫出了〈尼斯的夜晚〉這樣一幅瀰漫著藍色調的帶給人安寧的畫。

　　這幅畫筆法簡潔嚴謹，按部就班地排列著線條和色彩，描繪的是從孟克所在的四樓看到的城鎮的屋頂，還有遠處隱約的山巒和樹木。「我有多久沒有這樣平靜地畫一幅畫了？」

　　孟克心想。這幅作品是孟克在這個春天裡最寶貴的收穫，被他送去參加了 1891 年克里斯蒂安尼亞秋季展覽。國家畫廊當即收購了這幅畫，這使孟克一時間名聲大噪。

　　這年夏天，他一回到克里斯蒂安尼亞，就被一個叫傑比‧尼爾森的朋友拉到海邊，劈頭說道：「我受不了了，我要明確和奧達的關係！」孟克發現，半年不見，朋友憔悴了許多，滿面愁雲，而且還有吸毒的跡象。「又是這個奧達‧拉森。」孟克默默地想。這真是一個神奇的女人。她是一個年輕的畫家，丈夫是一個木材和冰塊商人。她加入了克里斯蒂安尼亞的波西米亞人集團，先是跟漢斯‧耶格搞婚外戀，後又跟孟克的繪畫導師克羅格交往，終於離婚，與克羅格結婚。婚後的她依然不安分，在克羅格的默許下對傑比‧尼爾森大獻殷勤，那時傑比‧尼爾森只有 18 歲，很快墮入了溫柔鄉。但傑比‧尼爾森越來越無法忍受跟別的男人分享奧達，希望奧達與他明確關係。孟克看著他緊縮的眉頭、黯然神傷的表情，似乎看到了曾經為愛所困的自己。他對傑比的心情感同身受，在素描本上以傑比為模特兒勾畫出了一幅畫的雛形。畫中是一片海灘和曲折的海岸線，前景中一個男子一手托腮，這就是後來的〈憂鬱〉一畫（又名〈傑比在海邊〉、〈傍晚〉或〈黃色的船〉）。

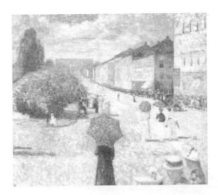

〈卡爾·約翰街的春天〉，1891 年

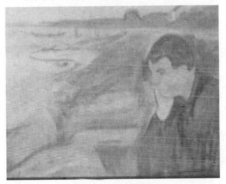

〈憂鬱〉，1891 年

　　在巴黎期間，孟克並沒有停留於對印象派的學習，而是很快被高更、梵谷、羅特列克等後印象派現代藝術所吸引。巴黎的現代戲劇和象徵主義詩歌也是孟克汲取營養的來源。當時法國正興起以波德萊爾為代表的象徵主義和唯美主義文藝思潮。孟克受到這種思潮的衝擊，其風格開始由自然主義和印象主義轉向象徵主義和表現主義。〈憂鬱〉這幅畫被認為是挪威藝術家

所畫的第一幅象徵主義作品。在這幅畫中，孟克在尋找一種揭露內在現實本質的方式。他剝離沒有必要的細節和效果，把所有繪畫手段都運用起來，鉛筆、蠟筆、油畫顏料及木炭一起用，保留鉛筆和蠟筆勾勒的痕跡，呈現一種自發感，而波浪形的海岸線則呈現出一種音樂的韻律。這一年，曾經跟他一起在聖克盧居住的丹麥象徵主義詩人艾曼努爾・戈爾斯坦找到孟克：「看在我給你做過模特兒的份上，你能否給我的詩集作插圖作為回報呢？」孟克翻看著他的詩稿，他的詩中充滿了破碎的意向，詩中的憂鬱、痛苦、憤怒甚至瘋狂都是孟克再熟悉不過的。孟克想起傑比的形象，便正好以〈憂鬱〉為基礎為詩集作了一系列插圖。

1891 年秋天，孟克第三次獲得了獎學金，重新回到了尼斯。尼斯是孟克的福地，他的頭腦和畫筆在這裡都非常活躍。從 1891 年秋到 1892 年春，他畫了大量的素描稿，這些素材都為他後來到柏林以後創作的井噴時期作了準備。他那幅最具代表性的畫作〈吶喊〉，也是以尼斯的經歷為基礎的，其前期準備性的畫作就是在尼斯完成的〈絕望〉一畫。

這一時期孟克的另一個重要主題創作是一些以賭場中的場景為題材的畫作。一次偶然的機會，他走進了蒙地卡羅賭場（這裡雖然在版圖上屬於摩納哥，但卻是法國人賭博的天堂，尼斯距這裡非常近）。在瀰漫的煙氣中，無數賭博者或狂熱或冷漠或痴迷的表情，瞬間抓住了孟克的視線。

　　充斥在空間中的情緒在模糊了的輪廓中有著更大的感染力，一個賭徒從快樂的天堂到絕望的地獄的表現就可以構成一個絕佳的畫面。這是一個魔鬼被魔法所迷惑的地方，是研究人的情緒變化的理想的地方。

　　在 1890 年到 1892 年的三年中，孟克的創作出現了一個小高潮，而且題材、畫法豐富多變，體現了一個藝術家在探索中成長的軌跡。他曾說，自己創作的黃金階段是在柏林時期，但所有的準備卻是在克里斯蒂安尼亞和法國完成的，不但是繪畫題材的準備，還有理論的準備。

理論的昇華：孟克的筆記和文學創作

　　波西米亞時期到巴黎時期，是孟克迅速成長為一個成熟的藝術家的時期。與這段時期伴隨的，是大量的畫作。但正如孟克所說，這一切都是從手稿開始的。孟克是一個非常內省的人，他一生中做了大量的筆記，用筆記錄自己的人生經歷、繪畫題材的靈感以及對繪畫理論的思考。他生活在一個天才輩出、思想空前活躍的時代，這個時代產生了小說家托爾斯泰和陀司妥耶夫斯基、狄更斯、左拉，詩人馬拉梅、波德萊爾、蘭波，哲學家尼采，戲劇家易卜生……文學、思想和藝術之間互相影響，共同形成了一股活躍的洪流。而孟克處在這種洪流之中，自然受到影響；加之他在平時就與很多詩人、劇作家交流密切，所以，

我們看到孟克的筆記，是那麼富於文學性、思辨性，具有撥動人心弦的力量。

早在波西米亞時期，孟克就已經開始在活頁紙上零散地記錄自己的生活，後來這些紙片慢慢被孟克整理成了一本日記。在這本日記中，他記錄了自己悲慘的少年時代、自己與米莉的初戀，還有在克里斯蒂安尼亞一家咖啡店裡與那些生性放蕩不羈的「波西米亞人」的團體成員一起時的情景，這些都是後世研究孟克傳記的重要參考。值得一提的是，孟克在日記中喜歡用第三人稱來講述自己的經歷，有時會為自己取各種名字。比如在童年的記憶這一部分中，孟克用「列曼」代替自己的名字，並把他的姐姐稱作索菲亞・柏泰；在日記的後面幾部分孟克又用上了假名南森。

這在某種程度上說體現了孟克把自己作為客觀觀察對象的傾向，但也蘊藏著精神分裂的危險。

孟克是一個熱衷於研究光線的畫家，他強調畫眼睛的真實體驗，對體驗態度和觀察反映事物的標準有著極端的主觀性。他曾寫道：「問題在於每個人都用不同的眼光來看待不同的事情，一個人在早上和在晚上的看法不相同，一個人的看法與他的情緒有關。」他打了幾個比方，比如說，一個人早上從黑暗的臥室裡走進客廳，會看到一切都是那麼明亮，甚至連黑暗的地方也很明亮；過了一會兒，他就會適應光線，那些比較暗的部分就會變得更加深暗。再比如說，一個人喝多了酒，會用不

同的眼光看待事物──畫面在他眼裡常常是模糊不清的，而且顯得十分混亂，人影是雙層的，物品是扭曲的……那麼，如果表現人物早上從臥室走進客廳的情景，或人物在酒館喝多了酒的情景，就不能僅僅是畫旁觀者看到的一切，只有畫出他所看到的真實面目，這幅畫才有靈魂。「我們都知道，這種時候所觀察到的事物常常是錯誤的……假如一個人看到的東西是雙層的，他就會按他所觀察到的這樣去畫，比如他觀察到了兩個鼻子，就會畫上兩個；比如他觀察到一個扭曲變形的玻璃杯，它就會照樣把它畫成扭曲變形的──一張椅子也許會像一個人一樣有趣，但是椅子是要由人來觀察的。當它引起了作者的興趣時，同時也就引起了旁人的興趣，因此，此時的畫作業不只是椅子本身被畫出來，而是作者在觀察完椅子後，產生的感情的表達。」正是基於這種理論，我們才能從孟克所畫的畫面中，體驗到畫家畫這幅畫時的情感。

在聖克盧，他繼續著筆記的創作。在這時，他更加注重挖掘人物內心的情感。他要畫的不是賞心悅目的裝飾品，而是能喚起人們情感的東西。他不允許自己去愉悅觀眾的視覺，他說：「我們的追求高於只拍攝自然景觀的攝影師。

我們不想繪製漂亮的圖畫掛在牆上裝飾房間。我們要創造，至少也要奠基一種有益於人類的藝術。這種藝術引人入勝，它發自內心深處。」他的最著名的宣言之一也是在這時候發表的：「我們不應該再畫坐在客廳看報紙的男人和編織毛衣

的女人了，而應描繪那些能夠生活、呼吸、感覺、受苦和愛戀的人！」這一觀點確立了他一生的信念，這一信念他終其一生都沒有放棄。但這也導致了他的一生備受指責。

從 1890 年至 1892 年在巴黎求學期間，孟克敏銳地注意到了當時貫穿知識界的從現實主義、自然主義到象徵主義的矛盾，他發現象徵主義的原理對自己所追求的表現人的情感的目標非常有啟發性。他寫道：「有了象徵主義，跟那個壓制了人們一百多年的東西打交道便成為可能了，人類總是力圖探索某種看不見的、摸不著的神祕東西。而且象徵主義可以表達許許多多的預感、思想、體驗以及一些無法解釋的事情。」

孟克一生最能代表他個人藝術特點的〈生命〉組畫，其主要作品的準備工作是與筆記中對藝術原理的探索相伴隨的。這些藝術原理都是通向「未來藝術中的最高境地」的基礎。在 1891 年 2 月 2 日寫於尼斯的筆記中，孟克懷著強烈的思想感情，寫下了這樣的文字：「這是一條通向未來繪畫的道路——通向未來藝術最高境地的道路，畫家在這些作品中，把自己的一切都奉獻出來了，他的靈魂、他的悲傷、他的歡樂、他的心血。」是的，唯有把自己的生命投入到藝術當中，才能畫出〈生命〉，這是人物心靈的肖像。

孟克還有一個習慣，就是用文字和自己的畫作相配。

有時，孟克是先有了文字記錄的一段經歷或一種想法，再

在旁邊隨手配上草圖，而不久以後我們可能就發現他畫的某幅畫就是以這幅草圖為基礎的，像前面提到的〈憂鬱〉一畫就是如此。還有〈卡爾‧約翰街的夜晚〉一畫，最早的文字筆記是在 1889 年：「所有經過的人都露出一副古怪的面孔，我感到這些人個個都在望著我，目不轉睛地凝視著我，所有的面孔在夜光下都顯得那麼蒼白。我試圖想出個辦法，但卻不能夠。我全身都顫抖了，汗水如雨水般傾瀉下來。」後來訴諸圖畫是 1892 年，孟克本人以一個孤單的人影的形式隱約地出現在畫幅的右面，他意外地遇到了川流不息的人流，人群中所有人都擺出一副嚴峻而又古怪的面孔，彼此似乎毫無聯繫，人與人之間關係冷漠，更不會有人來關心他的苦悶。

還有時候，孟克用文字來描述已經畫成的畫作，文字與畫面相得益彰，而那些文字也如畫作一般優美、富有哲理性。〈夢幻〉是孟克在 1892 年完成的一幅極端的象徵主義作品，這幅畫很快就在柏林文藝圈內博得了讚美。它展現的是一個浮出水面的男子的頭，在他的後面一隻天鵝緩緩地游過。這幅作品的主題與孟克所寫的有關藝術家的責任的文字是關聯在一起的：「我躺在泥地裡，黏乎乎的軟土，還有小小的爬蟲使我透不過氣來，我渴望能爬到泥土上。我把頭伸出水面，然後我發現了一隻天鵝，它渾身潔白而發亮，我渴望它那明朗清晰的線條。我伸出手來想去摸它，但總沒有游到它身邊。然後我看到了自己

在水中的倒影，我的臉是多麼的灰黃，我這才意識到世界為什麼這樣恐怖。那明亮的水面上反映出了天空純淨的顏色，使我懂得明亮的水面底下能夠發現什麼。我不能與那些生活在幻覺中的人一起。」他在 1908 年在哥本哈根療養期間，還完成了詩畫配〈阿爾法和奧米迦〉，為一幅畫配上了一千多字的散文詩。

無奈的「分離派」

就在孟克經歷著藝術生涯中重要階段的時候，挪威國內卻對他發出了一片質疑的聲音。一些人認為，孟克申請獎學金根本不是為了到巴黎這個藝術之都去學習，他只是到法國一個海濱城鎮渡假而已。在前兩年，就已經有人對他拿獎學金有非議。孟克不以為然。但是有一天，一個朋友好心地勸說：「你總是在尼斯待著也不是辦法，總應該想辦法堵住國內的悠悠之口啊。」說著，朋友攤開一份名為〈格布萊特〉的報紙，一篇文章的標題赫然映入眼簾 ── 「藝術獎學金的濫用」。朋友接著說「寫這篇文章的邊爾生是個很有鼓動性的作家和大眾演說家，最喜歡到處攻擊人。」文中寫道：「他不過是把獎學金當作一種健康保險，拿著這些錢選一個風景好、氣候佳的地方養病，他根本不知道給他這些錢的意義何在！」孟克看著這些文字，不禁怒火中燒。他決定不再沉默，於是撰文予以了回擊，他表達的意思是：「一個藝術家必須做出對自己有利的決定，

他有權決定什麼地方是發展自己和提高藝術修養的最適合的地方。希望各位明智的、有情操的人不要被謠言所迷惑。」

但是，這種回擊是那麼無力，如一塊小小的石頭投進大海，沒有引起半點波瀾。他感到需要對自己在求學期間的付出和成績做一次公開的證明。可是在這幾年求學過程中，他帶回挪威參加秋季畫展的作品中被認可的只有一少部分，他的藝術風格已經遠遠偏離了國內傳統的藝術道路，他已經很難再向官方秋季展覽提供展品了。朋友說：「你在巴黎學習了那麼多印象派的藝術，那麼你了解印象派最初是怎麼發展起來的嗎？」孟克搖搖頭。「當年學院派沙龍在 1863 年的展覽會上使莫內的〈草地上的午餐〉落選，又在 1866 年使馬奈的〈吹短笛的男孩〉落選，於是一批年輕畫家成立了一個落選者沙龍，跟官方沙龍同時開放，就是在這樣的情況下展出了莫內的印象派代表作〈印象．日出〉。」

這讓孟克怦然心動：在現在的挪威，我已經是僅憑個人的努力在這條藝術道路上奮鬥了，要想完整地展現和表達自己，最好的辦法就是舉辦一次個人畫展。對，就定在十月分，跟秋季畫展同時舉行。

1892 年，在卡爾．約翰街的托斯特普大樓一樓，孟克個人畫展開幕了，這個行動幾乎是徹底斷絕了自己跟挪威官方藝術機構交往的可能。在這次畫展中，孟克展出了自己在旅法三年

期間的 50 幅畫作和一些習作，其中包括〈孤獨的人〉、〈輪盤賭場上〉、〈神祕的夜晚〉、〈絕望〉、〈夢幻〉、〈卡爾·約翰街的春天〉、〈卡爾·約翰街的夜晚〉等作品。我們還記得 1889 年孟克那次回歸自然主義並藉以獲得獎學金的個人畫展，而這一次，展出的大量現代主義風格的作品，與上次形成了鮮明的對比和巨大的視覺衝擊。

　　兩幅關於卡爾·約翰街的作品，簡直是絕妙的對比，前者是一片春光明媚，生動地展示了這條繁華街道的活力；而後者呢，天哪，人們從來沒有見過有人這樣來描繪這條街道。畫的背景是國會議堂，燈火通明的窗戶像是以不詳的眼神監視著前景的人們。前景是一個男人和一個女人，他們表現出同樣僵硬麻木的表情，像面具，像骷髏。儘管大街上人來人往，摩肩接踵，但人與人之間卻那麼陌生，彷彿都在不安地禁錮著自己。畫面右側還有一個踽踽獨行的陌生男子，遠離人群，向反方向走著，那似乎是孟克自己的寫照。這幅畫代表著孟克藝術風格上的根本轉變，是歐洲繪畫中第一幅揭示現代社會繁榮表面之下的個人孤獨和絕望的作品。這樣的對比，也是孟克根據自己的情緒來進行繪畫的生動例子。

　　孟克舉行畫展的消息，令丹麥「分離派」組織的領導人物威魯遜興奮不已，他馬上想方設法把自己的作品調來挪威，參加比孟克畫展稍後幾天舉辦的個人畫展，他把孟克稱為是「挪

威的分離派」。威魯遜本想借此來助長分離派的聲勢，但他的畫缺乏獨立性的創造，只擅長於追隨高更照葫蘆畫瓢，結果他的畫展反而只突出了孟克的藝術成果。

孟克的畫展還引起了當時法國的新浪漫主義畫派的注目，一位評論家稱讚孟克的藝術打破了歐洲自文藝復興以來的繪畫的傳統，而且還進一步分析說，以前的藝術作品就像是花、葉一樣是自然界的一部分，而孟克的藝術則是一種像詩一樣的直接表現，他把自己的內心世界融進了作品。

自從這次被稱為「分離派」的畫展以後，孟克就完全斷絕了與挪威官方藝術機構的關係，之後的秋季畫展和挪威組織的歷次國際性畫展，孟克都沒有被邀請參加。與挪威官方藝術機構之間的分離關係持續了十幾年，直到 20 世紀，孟克的名聲地位已經獲得了整個歐洲的承認，他才收到了來自祖國的橄欖枝。在這次畫展後不久，孟克就離開祖國輾轉踏上了歐洲之旅，雖然其間也曾短暫回國，但直到 1909 年才真正意義上地重新在挪威定居。

所謂「分離派」，指的是 19 世紀末一些具有創新意識的藝術家，他們脫離原來的保守的協會組織，舉辦自己的展覽和其他藝術交流活動。這些展覽和活動在丹麥、德國、奧地利等國家陸續掀起。

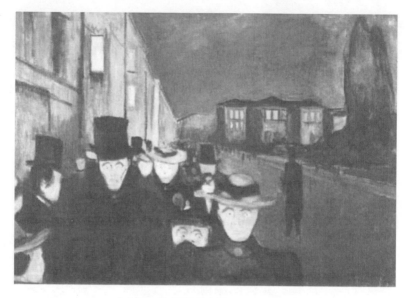

〈卡爾‧約翰街的夜晚〉，1892 年

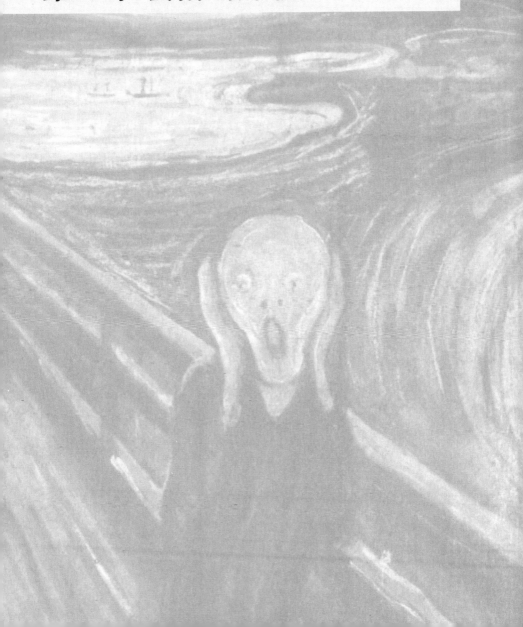

第 4 章 藝術的爆發

留駐柏林

　　孟克的 1892 年「分離派」畫展雖使他徹底與挪威的官方展覽決裂，但也使他正式進入了國際其他藝術家們的視野。畫展結束後沒多久，一紙邀請函不期而至，竟然是德國柏林美術家協會展覽委員會邀請他帶他的作品來柏林展覽！這個剛實現統一不久的日耳曼民族國家在最近幾年發展迅速，大批外國移民湧入，工業上大有趕超英國法國之勢，文化上也成為新的中心。孟克向南眺望著茫茫大海，德國國土與他隔著波羅的海遙遙相望。這片土地，是否孕育著新的機遇呢？他迅速地把五十多幅作品貼好標籤、裝箱，登上了駛往德國的客船。

　　迎接他的是一個精力旺盛的年輕人，孟克一見到他就脫口而出：「哦，您不是上個月在克里斯蒂安尼亞看我畫展的那位先生嗎？」「哈哈，沒錯。我叫阿德爾斯丁・諾曼，挪威人，是柏林美術家協會展覽委員會委員，上個月剛好回國，就趕上了這樣一場難得的展覽，不勝榮幸！」孟克恍然大悟，當時孟克在展廳一角看到一個與眾不同的年輕人，對每幅畫都看得特別仔細，還不時作著筆記，原來他就是諾曼。孟克說：「這麼說，是您給我發的邀請函？」「確切地說，是我向委員會提議，提議透過以後，以美術家協會的名義向您發出的邀請。」

　　諾曼帶著孟克參觀了柏林美術家協會的一系列展覽室，最後帶孟克來到一間華麗的圓形大廳：「這個大廳將用來展覽您

的作品。展覽期間，人會非常多，每天不到十點就有大量的觀眾等候，門一開，人就湧進來啦。在這裡，您絕對不會受到克里斯蒂安尼亞畫展那樣的冷遇，那個小城市，關注藝術的人還是太少啦。」孟克正要表示感謝，諾曼卻話鋒一轉：「不過，展覽開幕的時候，您最好還是迴避一下。您的作品說不定會引起一場騷亂。那些老畫家們太頑固了。」「哦，這我已經習慣了。」「不過您放心，這裡大部分年輕藝術家，像邁克斯・利伯曼和瓦特・雷斯提科等，肯定是支持您的。實際上，在我們協會內部，我早就看出矛盾的傾向了，我們這些希望擺脫僵化保守的藝術的年輕人，早晚會跟協會的老頑固決裂。只要我們支持的，他們總是反對。」孟克諧謔地說：「這麼說，我剛一來就要被推上風口浪尖啦？」孟克來到這個新環境中，感到非常有趣，也很好奇，在這個大城市，人們會怎樣看待他的藝術？1892 年 11 月 5 日，展覽如期開幕了。正如諾曼所說，這些畫在柏林引起了巨大的騷動，但其規模之大、討論之激烈，卻超出了他的控制範圍。美術家協會中的傳統藝術家和所有遵循傳統藝術思路的人對孟克的畫作展開猛烈的攻擊，他們認為孟克的畫作是無政府主義刺激的產物，是對藝術的褻瀆，這樣糟糕的作品在美術家協會展出簡直是一場鬧劇。人們一湧入大廳，就被人流吸引到了孟克的畫前，立刻露出驚訝的表情，已經看完畫的人在一邊議論紛紛，甚至出了展廳還要在街頭討論：「整

個展覽是一種嘲諷。每一幅畫！」「那人肯定是瘋了。」而且，這裡聚集了大批柏林的媒體工作者，於是〈藝術年報〉、〈國家時報〉派出的代表們紛紛發表文章，說孟克的畫「野蠻、生硬、粗俗」、「這個誤入歧途的人將自己的肉體和靈魂出賣給了法國印象主義」。

實際上，德國美術界對孟克的反對，一方面是出於藝術手法上的傳統守舊，對新生的繪畫手段持懷疑和批判態度；另一方面是由於從孟克作品中可以看出他是受法國印象主義流派影響的，這樣的作品在德國美術家協會展覽，被視為德國藝術受法國藝術影響的典型，於是這個展覽也成了德國愛國主義畫家向法國藝術開炮的戰場。

很快，一位藝術學院的教授聯合美術家協會的成員發起聯名上訴，要求立即撤下孟克的「無政府主義的汙點」，聲稱「那些垃圾不屬於這裡」。美術家協會只好召開緊急會議，商議對孟克的展覽的處理辦法。大部分藝術家認為這樣的作品不應當在這裡展出，應當立即撤掉，但是以邁克斯・利伯曼和瓦特・雷斯提科為首的一批年輕藝術家卻對此提出強烈反對。有趣的是，他們提出的論點不是孟克的藝術有多麼優秀，而是由藝術家協會邀請過來的客人不應當受到這樣的待遇，應該尊重被邀請藝術家的創作自由。當時有相當一部分年輕的藝術家是欣賞孟克的藝術的，但只有雷斯提科站出來為孟克辯護，他認為既然孟克是被正式邀請來參加展出，那麼取消他的展出就是無禮的行為。

　　正如諾曼在畫展開始前跟孟克交代的，在當時的藝術家協
會中，利伯曼和雷斯提科代表的是一批具有進取精神的年輕藝
術家，他們與傳統藝術家的矛盾已經漸漸顯露，擺在他們面前
的有兩種選擇，要麼受制於協會，要麼打破傳統，組織自己的
「分離派」。孟克的到來成了他們與協會衝突的導火線，而且
人們起初並沒有意識到這次衝突的爆發是這樣的猛烈。德國媒
體以「畫協發生激烈爭議」為題報導了此事。最終，會議還是
以 120 票對 104 票決定，第二天就取消孟克的展覽。從這接近
1：1 的票數比例，也可以想見當時的矛盾是多麼突出。

柏林畫展的政治背景

　　普魯士在 1870 年爆發的普法戰爭中擊敗法國，1871
年建立統一的德意志帝國。在接下來的 20 年中，德國一方
面在工業革命的道路上突飛猛進，另一方面也在尋求在文
化方面建立獨立的德意志民族文化。在當時的柏林，「印
象派」仍是一個貶義詞，皇帝本人更是堅決地反對「非德
國派藝術」，將傳統之外的藝術風格斥為「糟粕藝術」。
威廉二世本人希望以柏林為基地，創造德意志藝術的黃金
時代，以求表現自己偉人而純潔的理想，所有代表法國權
勢的東西都不被歡迎。

　　11 月 11 日，歷時一週的畫展被強行關停。而由利伯
曼和雷斯提科帶領的年輕藝術家們也就此懷著對保守的學
院派的不滿，以及對政府所採取的狹隘專斷的民族文化政

策的強烈抗議，紛紛退出官方正式的藝術家組織。他們以
新的藝術目標與學院派和官方藝術相抗衡，其創作活動一
直延續到 1914 年，成為當時德國影響最大的分離派組織，
也推動了其他地區分離派組織的形成。

美術協會關於這次展覽的爭論和由此發生的分裂成了
柏林文化界的流行話題，孟克成了整個柏林談論的中心。

身為整個風暴中心的他異常激動而活躍。他在咖啡
館、街頭，聽人們拿著報紙談論著：「嘿，美術協會最近
發生的醜聞，你知道嗎？」「當然知道啦。聽說是因為一
個來自斯堪地納維亞半島的無政府主義畫家，好像叫愛德
華·孟克的。」「可惜畫展被關閉了，要不然我還真想去
看看笑話呢！」孟克在被人關注的環境中感到了快慰，他
在給阿姨的信中寫道：「從來沒有如此有趣的一段時光—
像畫這樣清白的東西也會產生如此巨大的作用，真令人難
以置信啊。」

孟克並沒有因為畫展的關閉而受到冷落，他已經在柏
林製造了巨大的話題；而且，確實有人與他的畫產生了共
鳴，比如一些文學界的人士。〈柏林日報〉的編輯西奧多·
沃爾夫說：「我本來也要去圓形大廳看笑話。可是，上帝
啊，我沒有發笑。我看到很多古怪甚至噁心的東西，但我也
發現了微妙的、敏感的藝術創作。沐浴在月光下的黑暗房
間、孤獨的道路、謎一樣的挪威夏夜……我彷彿聽見了憂鬱
的人們的呼吸，他們在煩惱中掙扎，他們一聲不吭，獨自坐
在海邊。」後來，孟克在柏林結交的不少文學界的朋友也撰
寫了評論孟克藝術的文章，進一步擴大了孟克的知名度。

另外一批對孟克感興趣的人，則是柏林的畫商。就在畫展被關閉的時候，一個名叫愛德華‧舒爾特的畫商找到了孟克：「孟克先生，也許我可以幫您把畫展繼續辦下去。」

「您這個決定未免有些冒險吧，現在我可是被抵制的人物。」

「不，抵制您的是官方美術家協會，對我們辦商業展覽的人來說，您身上卻充滿了商機。世上有很多附庸風雅的人，像蒼蠅嗜血一樣地追求新鮮的事物。還有那些對官方展覽不屑一顧的真正懂藝術的人，也會到商業展覽中去尋寶。把您的畫放手交給我，保證不讓您吃虧！」於是，孟克跟這位畫商簽訂了合約。這個決定是符合當時前衛藝術家生存之道的。

19 世紀中期以來，歐洲學院和沙龍體系陷入風雨飄搖的危機之中，數量眾多的藝術群體要求參展，官方年度沙龍展作品數以千計，而因為只有沙龍認可，才有銷售的市場，這就導致了官方沙龍的腐化庸俗。而現代派繪畫在官方沙龍展覽中幾乎沒什麼空間，他們只能依託新藝術風險投資人、經紀人、商業畫廊和獨立的藝術家協會。畫商們讓新藝術家們又愛又恨：一方面，他們能夠利用噱頭和炒作，為藝術家提高知名度，贏得生存空間；另一方面，他們又唯利是圖，並不是真正理解和支持藝術。孟克在畫商幫助下，採用迂迴之計，先把作品在杜塞爾多夫和科隆展出。由於之前柏林媒體的報導，他在這兩地的畫展吸引了大批觀眾。到了 1892 年底，他們又將展覽移回了柏林，孟克在柏林市中心租了一間時髦的房子，將畫作隨意地掛

在牆上，重新展出這些作品。毫無疑問，孟克又一次成為議論的中心。這期間，僅靠畫展的門票收入，孟克每個月就能得到 1800 馬克，相當於一個中下等家庭一年的收入。後來，孟克又藉著柏林畫展的熱度，相繼在其他城市舉辦了畫展。

孟克用畫展收入在柏林租了一間畫室。他儲存了 20 年的回憶和想像即將爆發，只需要最後一點催化劑。在接下來的兩年中，那些早已在頭腦中成型的構思接連不斷地湧現在畫紙上。柏林，成了孟克藝術靈感爆發的福地。

從 1892 年來到柏林，到 1909 年回到祖國定居，這期間孟克輾轉於歐洲各地，但在德國的時間還是最多。1892 年底至 1895 年三年多的時間，孟克幾乎一直在柏林進行創作，因為這裡為他潛心於創作提供了穩定的物質生活條件。

接下來的十幾年中，孟克到各地旅遊、訪問、辦畫展。

德國的地理位置也提供了便利的條件。德國位於歐洲中部，東鄰波蘭、捷克，南接奧地利、瑞士，西接荷蘭、比利時、盧森堡、法國，北接丹麥，瀕臨北海和波羅的海。最重要的，還是德國的環境，這個國家的民族性格實事求是、客觀嚴謹，他們對有才華的人充滿包容和崇拜，特別是 19 世紀末 20 世紀初，這個國家吸引了歐洲各地的人才來尋找機遇，孟克是其中的幸運兒。

黑豬酒吧

在柏林新威廉姆大街和菩提樹大街交匯的角落，有一家提供九百多種烈酒的酒吧，名叫「黑豬酒吧」，孟克在柏林期間是這裡的常客。這個看似不起眼的地方，匯聚了來自斯堪地納維亞半島和德國本土的眾多詩人、劇作家、小說家、評論家、藝術史家，如果把他們的名字全都列舉出來，就可以明白，這裡將是席捲歐洲的文學風暴的中心。

他們已經丟棄了自然主義，正在尋找一種藝術方式或文學方式展示靈魂內部的宏觀世界，窺視人性最黑暗的深淵。

無數個類似的夜晚，無數場類似的聚會，在這個房間裡上演著：長得黝黑的德國表現主義詩人理查·德麥爾以朗誦他優美的詩句作為開場白，頗富激情；緊接著，另一位詩人也朗誦起自己的詩，並談起自己的初戀情人，引起人們的陣陣嘲諷。來自波蘭的小說家普茲拜科夫斯基坐在鋼琴前連續彈奏著舒曼和蕭邦的經典曲目，吸引了人們的注意力，人們隨著曲子舞動起來，一時間燈光搖曳，雪茄的煙霧遮住了人們朦朧的面孔。在跳舞的人中，有一位高挑的女士特別惹人注意，她叫答格尼·朱爾，是這個房間裡眾多男子的精神戀愛對象。而這個房間中具有精神領袖地位的斯特林堡雖然也愛慕答格尼·朱爾，嘴上卻說女人是劣等人，是妓女，是削弱男人的吸血鬼。人們在房間裡暢所欲言：藝術、黑魔法、通靈術、尼采哲學。一個歷史學家說：「這裡的觀念交換快過情婦交換。」

　　孟克在這裡的社交圈子，對他的作品創作、宣傳，都起了重要作用。透過這個圈子，他獲得藝術的靈感，這裡的朋友有的為他的作品提供意見，有的給他充當模特兒，有的透過媒體撰寫文章介紹他的藝術，有的為他介紹贊助人，有的則為這個群體的活動作記錄，為後人留下了豐富的研究資料。在黑豬酒吧的團體中，有幾位跟孟克關係非常密切的朋友，是要特別介紹的。

　　首先是奧古斯特・斯特林堡，一個瘦削、嚴肅的瑞典劇作家。他是黑豬酒吧的核心人物，在他的帶領下，這裡匯聚了大量的來自瑞典、挪威等斯堪地那維亞半島國家的人，幾乎跟德國人一樣多。他童年受繼母虐待，養成了敏感衝動的性格，感情生活大起大落，對女人充滿歧視，認為兩性間的戰爭狀態是生活和婚姻的基本法則。他早年寫戲劇成名，但因在作品裡嘲諷易卜生〈玩偶之家〉、攻擊「最後的晚餐」而被稱為「褻瀆者」，教育學家呼籲查封他的書籍，有孩子的父母甚至在街頭抵制他。史特林堡對女性的剖析、對男人弱點的暴露、對人生的悲觀情緒等都深刻影響著孟克。他和孟克對文學、心理學和繪畫有著共同的愛好，孟克的藝術也尤其為史特林堡所理解。孟克在柏林畫的第一幅畫就是史特林堡的肖像畫。

　　普茲拜科夫斯基是一位波蘭作家，曾在柏林攻讀神經醫科，是一位典型的耽於聲色的「世紀末」詩人。在孟克的很多作品中，都有一個尖下巴、八字鬍、面色骯髒、雙目無神的臉譜

形象，比如〈嫉妒〉、〈絕望〉、〈紅色的美國藤〉等，這個形象就是以普茲拜科夫斯基為假想模特兒的。

　　普茲拜科夫斯基是孟克藝術柏林時期的主要支持者之一，他還在 1894 年跟另外三個評論家各自撰寫了評論孟克藝術的文章發表於柏林媒體，並編寫了〈愛德華·孟克的藝術〉一書，為人們打開了解孟克藝術世界的一扇窗口。孟克所畫的〈吸血鬼〉一畫的命名也是普茲拜科夫斯基提議的，這幅畫原名叫〈愛情與痛苦〉，畫的是一個女人埋頭親吻男人脖頸的形象。普茲拜科夫斯基評論這幅畫說：「一個一直被摧毀的男人，咬著他脖子的是一隻吸血鬼。畫面裡的激情是次要的，重要的是裡面瀰漫著的恐怖的寂靜。男人是那樣無助，他無法擺脫吸血鬼，也擺脫不了痛苦；女人則會一直在那兒，永遠咬下去。」他還對孟克〈吶喊〉一畫中色彩與聲音之間的關聯，作過如下的解讀：「對於新的藝術思潮來說，聲音能夠帶來色彩，一種聲音能像魔術般地變幻出一種永恆的生命，而一種色彩則能構成一個音樂會，一種視覺印象也能喚起來自靈魂深處的瘋狂。」

　　這個時期，孟克在克里斯蒂安尼亞的繪畫老師克羅格也來到柏林，加入了黑豬酒吧，陪同他來的是他的妻子奧達·拉森，那位曾讓傑比·尼普森陷入感情深淵的女子。

　　在柏林，她很快在克羅格的默許下跟挪威戲劇家貢納·海伯格相好。她在黑豬酒吧的舞會中是個活躍人物，有時興奮起來

還把蟹鉗插在頭髮上忘形地扭著。後來，她又跟克羅格來到巴黎，跟貢納‧海伯格分手，成為一個挪威醫生的情婦，但她跟克羅格一直保持著婚姻關係。

　　情夫之多堪與這位神奇的女子相較的是笞格尼‧朱爾。她從挪威來到柏林學鋼琴，孟克跟她的家人相識，由此介紹她來到黑豬酒吧。她身材高瘦，嘴邊總是帶著一抹玩世不恭的笑容，眼波勾魂攝魄。她酒量非常好，精力旺盛，音樂一響，便跟身邊的男士輪流起舞。這個房間的很多男人，包括孟克，都被她迷得神魂顛倒。但是孟克難以忍受她被一個又一個男人轉手，這個遊戲於幾個男人之間的女人很迷人，卻又很恐怖。她先是做史特林堡的情婦，後來史特林堡把她介紹給自己的一個學生，可是這個學生患了梅毒，所以她沒接受；然後又把她介紹給了一個醫生，她跟這個醫生的關係維持了兩個星期就結束了。很快，她和普茲拜科夫斯基相戀並結婚。1896 年，她和普茲拜科夫斯基來到俄國，實際是去會見一個情人。那個嫉妒的俄國人用一把手槍射穿了她的頭顱，她那「類似聖母的肖像和音容笑貌」（孟克語）就此香消玉殞，那個殺手也跟著自殺了。

〈史特林堡肖像〉石版畫，1896 年

〈答格尼朱爾〉，1893 年

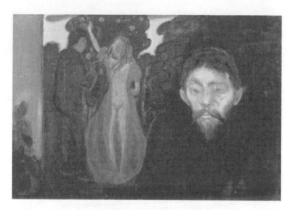

〈嫉妒〉，1895 年

　　孟克二十多歲時經歷過瘋狂的初戀，被莫名其妙地背叛，又有那麼多為愛而甜蜜、為愛而痛苦的朋友，他閱讀他們的文學作品，聽他們的傾訴，親眼見證朋友圈子中的一段段愛恨糾纏，這些都對他的創作產生了深刻的影響。

孟克筆下的女人與愛情

　　自從 1892 年在柏林辦完畫展後，孟克就在一個酒店二樓租了間房子作為自己的畫室。在接下來的幾年，他集中精力創作了多幅經典的代表作。下午到晚上，他一般在黑豬酒吧參加聚會，回到自己的公寓時，已經很晚了，但這正是他最有創作欲望的時候。他甩掉風衣和帽子，挽起袖管，嘴裡叼上一根雪茄煙，開始在畫布前邊工作。這個房間昏暗凌亂，除了髒兮兮的床單和衣服、喝了一半的咖啡、滿地的菸頭以外，剩下的幾乎全

是畫，有簡單勾勒的草圖，有素描，有畫了一半或已經完成的油畫、炭筆畫、粉彩畫，從沙發上到桌子上、櫥櫃上，甚至連洗滌槽和壁爐上，都是畫。有時，進展順利，他會不知不覺地畫一個通宵，然後滿意地扔下畫筆去睡覺；有時，缺乏靈感，他一根接一根地吸菸，眉頭擰成一個疙瘩，甚至禁不住捂著頭抽噎起來。可以想見，一個孤獨的藝術家，在異鄉的深夜，在一間狹窄的房間裡，是多麼難熬。

這個房間最常見的客人有三種：第一種，是孟克在文學、藝術界的朋友；第二種，是孟克的模特兒；還有一種，是妓女。在當時，妓女是合法職業，對一個深受黑豬酒吧團體影響的單身男人來說，召妓是一件再正常不過的事。

但是女人對孟克人生的意義卻非同一般，他透過女人的肉體尋求溫暖和安慰，之後又像飛蛾撲火一樣只剩下空虛和傷痕。孟克一生的畫作中，有大量的女性主題畫，女人在他生命中留下了謎一樣的印象。他曾在日記中寫道：「女人是一種很有樂趣的動物，我想我只應該畫女人。」在孟克筆下，我們看到了截然不同的女性形象，她們有的是純潔、柔弱、敏感的，有的則是妖媚、殘酷、麻木的。

早在孟克二十歲左右參加波西米亞群體的時期，他就畫過青春期女孩相關主題的畫，後來毀了，又多次重畫，其中最著名的版本是他 1890 年代在柏林時期畫的。

　　這幅畫名叫〈青春期〉：一個女孩在夜半醒來，發現了床單上的血跡和自己身體的變化，這種變化讓她惶恐緊張，在這個清冷的夜裡，她沒有人可以傾訴和依賴，四周的空間彷彿是無底的深淵，曾經的天真無邪的時代就要遠去了，一個看不見的陰影在向她逼近，那是她未來將要面對的不可知的命運嗎？在這幅畫中，少女睜著不明所以的眼睛，臉上露出驚恐的表情，她下意識地交叉雙手搭在併攏的雙膝前，遮擋著部分軀體。少女那尚未發育完全但已經顯得圓潤純潔的身體、潔白的床單、背後如雲朵般擴散的恐怖的陰影，似乎都在渲染著一種不可知的恐怖氣氛。

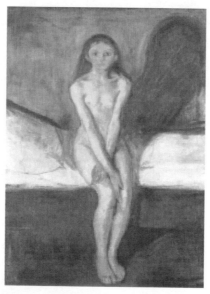

〈青春期〉，1893 年

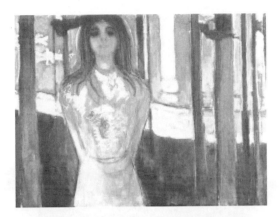

〈心聲〉，1893 年

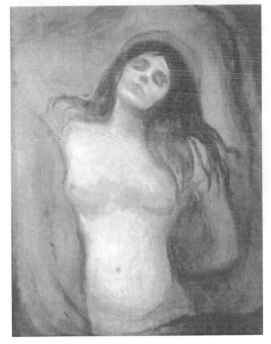

〈聖母〉，1893 年

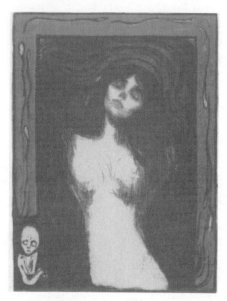

〈聖母〉，石版變體畫，1902 年

在〈心聲〉一畫中，一個身穿白衣的少女獨立房中，背後的窗戶上映出蔚藍的大海和橙色的月亮的光柱。少女臉上是嚮往的表情，似乎在憧憬著什麼，或許是懵懂的愛情？但是她身邊昏暗的環境似乎預示著她難以實現心願。

在〈孤獨的人〉（又名〈海邊的少女〉）一畫中，背景也是湛藍色的大海，礁石邊上一位白衣少女臨風而立，留給觀者的是一頭長長的金色頭髮和孤獨的背影。白衣長髮的少女，似乎是孟克畫中一個固定的程式，往往意味著純潔和夢想。但明朗的畫面背後，卻潛藏著悲涼的意味。

而在另一幅與〈青春期〉畫於同一年的名為〈聖母〉的畫

中，是一個完全形成對比的女人形象。我們習慣了拉斐爾那聖
潔、優雅、慈祥的聖母畫，而這幅畫卻是一種完全的顛覆。畫
中的女人赤裸著身體，雙臂向後彎曲，呈現一種魅惑的姿勢，
面部表情似笑非笑，像是沉入了夢幻中一般。她被籠罩在一片
黑暗漩渦似的背景當中，像是要把人吸入罪惡的深淵。這幅畫
的原型是答格尼·朱爾。從孟克為答格尼·朱爾畫的那幅肖像畫
中，我們隱約可以看到相似的五官和表情。孟克自己把畫中的
表情形容為「一具屍體的微笑」，他在筆記中寫道：「在整個
世界將停止它的進程時，你的臉收攬了地球上所有的美。你的
嘴唇，深紅得像成熟的果子，但是隱藏了一絲痛苦。一個僵死
的微笑出現在你的嘴角，死亡即要來臨，那條曾經束縛過世世
代代人們的鎖鏈已打製出來 —— 它將繼續束縛已經出生和將要
出生的世世代代的人們。」後世認為，這幅畫傳達出比死亡更
複雜的內容，或者說表達一種潛意識中對女性的認識，畫中的
女人是主宰者、誘惑者，代表著欲望和威脅。特別是這幅畫的另
一幅石版變體畫，左下角多了一個未成形的胎兒骷髏，邊框則
加上男性游動的精子，這些精子雖然圍繞著女體漂游，但受限
於木框的束縛，始終碰不到畫中的女體。女性主宰著生命和死
亡，可賦予男人以生機，但也可置男人於死地。

　　與這幅畫類似的還有一幅名為〈手〉的畫，同樣類似的女
性裸體、魅惑的笑容、黑紅交加的漩渦背景，女體四周是無數隻
手，卻碰不到女體，女子的表情如妖如魅，完全掌控著畫面。

　　在孟克關於愛情主題的繪畫中，男人很少有甜蜜的感受。他們或者埋首在女人的頭髮裡，或者低頭沉默在畫幅的一角。女人則往往被描畫為強大、暴力甚至嗜血成性的形象，她們殘酷地榨取男人，令男人被迫處於弱勢，在她們面前萎縮成一個背影，甚至只留下一個手勢。比如前面提到的〈吸血鬼〉和〈離別〉，還有繪於 1894 年的〈灰燼〉。

　　在〈灰燼〉一畫中，主體是一個站立在房中、披散著頭髮的女人，她身披代表著純潔的白色外套，卻又羅衫半開，露出鮮紅的代表著欲望的內衣；她雙手捂著火紅的頭髮，讓人想起希臘神話中那一頭蛇髮的魔女美杜莎；畫面的左下角，是一個抱頭蜷縮成一團的男人。從畫面來看，似乎是男女一夜墮落後的情景，男人喪失了所有的力量和自尊心，陷入深深的悔恨中。

　　還有一幅名為〈馬拉之死〉的作品，在後面講孟克和圖拉·拉森的故事時會講到。畫中是一個裸體女人面無表情垂手而立，旁邊床上躺著血泊中的男人。

　　即使是表現男女熱戀的〈吻〉，男人與女人緊緊相擁相吻，我們卻看不清他們的臉，兩人的面部似乎混合成了一團，此時女人會是什麼表情呢？不得而知。但如果把〈吻〉——〈吸血鬼〉——〈灰燼〉——〈離別〉——〈馬拉之死〉同時擺在眼前，就儼然得到了一個女人在烈火燒灼的愛慾之後將男人毀滅的故事。這個女人，可能曾經是〈青春期〉、〈孤獨

的人〉、〈心聲〉中情竇初開的少女，但同時，她又如〈聖母〉、
〈手〉中的女人那樣，在銷魂蕩魄的冷笑中讓男人受盡折磨。

　　〈女人三相〉一畫彙集了女人的不同面貌，以及男人對女
人的困惑。在這幅畫中，從左到右、由暗到亮，呈現出三個女人
和一個男人的形象。左邊的第一個女人，一身白色的衣裙，仰
頭眺望著大海；中間的女人，赤裸著身體，一頭鮮豔的紅色頭
髮，眼神挑逗而淫蕩；右邊的女人，全身包裹在黑色的衣服之
中，神情木然。畫面最右側，是一個低頭沉思的男人。孟克給
這幅畫取的另一個名字叫〈斯芬克斯〉。在西方神話中，天后
赫拉派斯芬克斯坐在忒拜城附近的懸崖上，攔住過往的路人，
用繆斯所傳授的謎語問他們，猜
不中的人就會被它吃掉。在孟克
看來，女人對男人來說就像斯芬
克斯一樣，是個必須冥思苦想的
難解之謎。

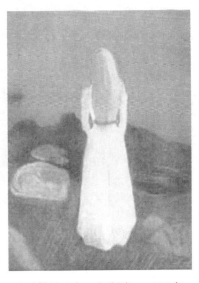

　　孟克為它配的一行副標題
是：「其餘的都是一，而你是
一千。」這句話引用自昆納·海
伯格的劇本〈陽台〉，生動表現
了女人性格的多面性。

〈孤獨的人〉，銅版畫，1896 年

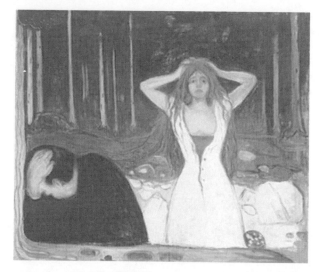

〈灰燼〉，1894 年

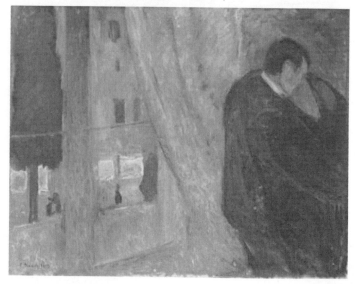

〈吻〉，1893 年

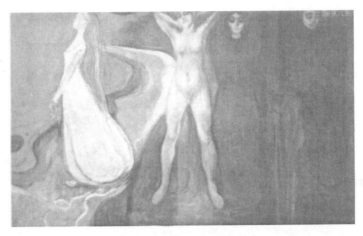

〈女人三相〉，1894 年

　　值得一提的是，當這幅畫在 1895 年在克里斯蒂安尼亞展出時，受到了挪威戲劇大師易卜生的關注。當時正是孟克最困難的時候，在柏林產生的轟動效應已經平息，嘗試回歸祖國辦畫展，卻依然引起很大紛爭。就在這次畫展中，易卜生安慰孟克說：「請相信我的話，事態好像朝著我們的方向發展，你也一定會向我們這邊靠攏的！敵人越多，朋友也就越多！」孟克陪同他看了全部作品，並為他解釋這幅他非常感興趣的畫：「站在樹幹和裸體女子之間的黑色人像是一位修女，她周圍的陰影代表著悲痛和死亡，那個裸體女子一味對生活充滿歡樂，她們旁邊是一位金髮白衣女郎，她正朝大海走去，朝著遙遠而無止境的地方走去，這是一位正在渴望和思戀的女人。在右邊最遠處的樹幹之間站著一位男子，一幅蒼白而不可理解的樣子。」

後來易卜生創作了話劇〈當我們死者醒來時〉，其中對三個女性的刻畫，就是受這幅畫的靈感啟發。

　　有人認為，孟克作品中鍾情於女性形象的表現，是由於他現實生活經歷中造成的潛意識的支配。他在童年失去了母親和姐姐這兩個生命中重要的女人，從小在沒有母愛、缺乏女性溫情的世界中成長，這樣的世界對他來說是冰冷可怕的。他眼睜睜看著兩個女人的生命枯萎，這使他把女人和脆弱、死亡聯繫起來。在他畫中那些柔弱純潔的女性背後，總是有一種命運悲劇的氣氛在產生威脅。但正是因為缺乏愛與溫情，成年以後的孟克一直都在女性的身上尋求著愛，這種感情熱烈得幾乎接近病態，他似乎只有透過她們愛與肉體的溫馨才可以暫時擺脫對塵世寒冷的恐懼。但他在現實中親身經歷的和耳聞目睹的其他人的愛情，卻少有甜蜜體驗，而是交織著嫉妒、焦慮，及至墜入痛苦毀滅的深淵。他比任何人都需要女人、渴望女人，卻又比任何人都恐懼女人、鄙視女人。女人代表著他渴望的愛與溫暖，卻又代表著死亡與絕望。

易卜生

　　亨里克・約翰・易卜生（1828 年 3 月 20 日—1906 年 5 月 23 日），生於挪威希恩，是一位影響深遠的挪威劇作家，被認為是現代現實主義戲劇的創始人。

死亡的回憶

「我自幼被死亡、瘋狂與疾病跟隨，直到現在。我很早就知道人生的悲苦與險境……」在柏林那間小小的出租房裡，孟克翻看著自己過去的文字筆記，一段段痛苦的記憶湧上心頭。童年記憶中反覆出現的孤獨、絕望、死亡和無窮無盡的悲傷，深深地困擾著孟克，悲慘的人生經歷使他對死亡和痛苦有著異乎常人的敏感。他比別人離地獄更近，所以他能更真切、更直接地看到死亡。反覆表現死亡主題，是他在尋找發泄內心恐懼的出口。

早在 1886 年，他畫了〈病童〉，來展現對姐姐蘇菲亞死亡的記憶，受到廣泛的抨擊，但他從來沒有放棄。而如今，他將儲存的記憶再次傾瀉在畫布上。〈亡故〉，又名〈病室中的死亡〉、〈死亡瞬間〉，是孟克繪畫中死亡主題的代表作之一。這幅畫表現的是家屬在病人死亡一瞬間的表現。在一間簡陋的房間裡，籐條椅上背向畫面安放著死者，那是姐姐蘇菲亞。旁邊站立的老者是父親，正在祈禱；阿姨似乎已經非常疲憊，靠著椅子的支撐才勉強站立。畫面前景的三個人是孟克和兩個妹妹：梳著紅色髮辮的蘿拉坐在椅子上，頭深深地埋在胸前；孟克背對畫面，看著安放死者的方向；英格是畫面中唯一面向觀眾的，她僵直地站立著，交叉的雙手無力地垂在身前，面色蒼白，嘴唇緊繃，兩眼凹陷，似乎正努力控制著自己的情緒。在畫面的左側，是弟弟彼得，他一手插在褲兜裡，一手扶著門框，轉過

頭去，不忍看房間裡的情景。整個房間瀰漫著死亡瞬間的氣息。只有有切身的感受，才能把死亡描繪得這麼真切。真正的死亡是什麼？不是哭天搶地，天昏地暗，也沒有眾多的親友前來弔唁。真正的死亡面前，除了最悲痛的親人，世界一切都沒有變，就像這個冰冷的房間一樣，綠色的牆，橙色的地板，簡陋的床。當死者和家屬離開這裡後，世界照常運行，就像這生命從來沒有存在過一樣。面對親人的死亡，最悲痛的表現不是淚眼號啕，而是如這畫中的人們，僵硬、麻木，彷彿所有的活力都已隨親人而去，他們已經連悲痛的力量都沒有了。

在這幅畫中，孟克利用了蛋彩畫法，即用蛋清代油來調和，使畫面變得平滑，色彩效果明顯加強，特別是英格的臉部這種顏色，是孟克經常用來表現憂鬱性格的形式。

蛋彩畫

蛋彩畫是一種古老的繪畫技法，用蛋黃或蛋清調和的顏料繪成的畫，多畫在敷有石膏表面的畫板上。盛行於 14~16 世紀歐洲文藝復興時代。蛋彩運用在壁畫上稱為溼壁畫，有不易剝落、不易龜裂、色彩鮮明而保持長久的特點。蛋彩的調配和繪製程式技巧複雜，配方很多，不同的配方，使用方法和表現效果亦各有特色。

　　畫中的人物分別有側面的、正面的和向外觀看的，彷彿是舞台劇中的一幕，孟克的畫也確實具有與易卜生的戲劇一樣的冷峻和透入人心的力量。值得注意的是，在這幅畫中，雖然展現的是姐姐蘇菲亞死去的情景，但畫面中家人的形象卻是孟克作這幅畫時的年紀，連已經死亡的父親也出現在了畫面中。在孟克心目中，這次生死別離的瞬間一直都存在於所有人的心中，從未淡去，這個情景已經成為家人記憶中的永恆。孟克在創作這幅畫時受到了索倫·齊克果理論的影響，他曾在自己的一本書中分析了瞬息和永恆會合的一刹那的哲學意義，因而他又將這幅畫命名為〈死亡瞬間〉。

　　〈死去的母親和孩子〉一畫，同樣是表現死亡，滲透著孟克對童年時母親去世的回憶。與該畫類似的，還有創作稍晚的〈死去的母親〉，彼時畫家已經走出了個人體驗，而轉向一種普遍性的生命觀照。這兩幅畫的主體構圖是一樣的，只是前者表現的是一個女孩、死去的母親還有病床旁邊的幾位家屬，後者則更純粹，把不必要的細節剝去，直接突出站在病床前端的孩子。畫的重點同樣在表現活著的人的感受上，死者只是個背景。在畫面中最攫住人心的自然是那個孩子，在他心目中，也許對死亡的概念還不明晰，但最直接能感受到的是母親的消失。他目光茫然，雙手捂著耳朵，似乎想以此拒絕那失去母親的世界。這個動作跟〈吶喊〉中主體人物的動作非常相似，他們都是在借此逃避一種極端的痛苦情緒。

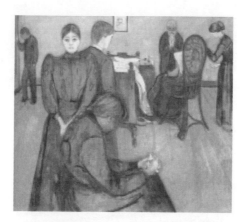

〈病室中的死亡〉，1894 年

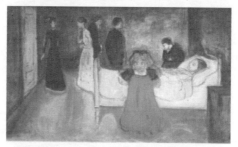

〈死去的母親和孩子〉，1899 年

〈少女與死神〉，1893 年

死亡是孟克畫中一抹普遍的色彩，死神、骷髏、靈床、墓地、暴風雨、陰影⋯⋯都是常見的死亡意象。〈少女與死神〉是一幅表現抽象的生命與死亡相抗爭的圖畫。這裡的女孩不是某個具體的人，而是鮮活的生命的代表。裸體的少女與一具骷髏相擁，好像在跳舞，又好像在接吻。他們的身軀裹挾在一起，少女豐滿、健康的身軀和死神乾枯、嶙峋的恐怖身影，形成強烈的對比。很難說清，這畫中的少女是在將死神視作掌中的玩物，還是完全不知眼前就是死神。而少女身後那嬰兒胚胎狀的生物也增加了畫面的神祕感和象徵性。由生命的起源到生命的終結，由肉到骨、由骨到肉，生命循環往復，沒有人能擺脫這個不可逆轉的規律。孟克沒有躲避死亡，他漸漸走出回憶的陰影，看透了生命和死亡的並存、命運的必然。所以，他在一系列各種主題的畫作中，不管是自然風景還是人物肖像，處處都跳動著生命的脈搏，蘊涵著生死輪迴的矛盾對立。

穿越時空的吶喊

對如今的普通大眾來說，提起「愛德華・孟克」這個名字的時候，人們或許會有短暫的猶疑；如果加一句「〈吶喊〉的作者」這一註解，那麼大部分人會露出恍然大悟的神情；而如果這幅叫〈吶喊〉的畫擺在人們眼前，那麼所有人都會說：「哦，是這幅畫！」是的，這是任何一部合格的美術史一定會提到的作品。

　　不過，在欣賞這幅畫之前，我們要知道，它不是突然之間產生的靈感，而是個人經歷、繪畫實踐累積的結果。

　　孟克的敏感是與生俱來的，他幾乎時時刻刻生活在自己的孤僻世界中，任由恐慌絕望的情緒不斷衝擊著胸腔，直到在畫中噴薄而出。早在〈卡爾·約翰街的夜晚〉中，我們就已經看到了那種流動模糊的線條和鬼魅一樣的臉譜，而〈絕望〉一畫的創作更是直接體現了〈吶喊〉的雛形。從構圖上，〈絕望〉幾乎跟〈吶喊〉異曲同工，區別只是〈絕望〉中的前景人物側身靠在欄杆上，戴著禮帽，觀看著橋下的河流，而〈吶喊〉中則好像是這個人終於壓抑不住自己的情緒，轉過身來，不顧形骸，爆發出恐怖的吶喊。這兩幅畫作的產生，與孟克在法國尼斯的一段親身經歷有關。1892 年 1 月 22 日他的筆記中寫道：「尼斯。我和朋友一起去散步。太陽快要落山時，突然間，天空變得血一樣的紅，我似乎感受到了一種悲傷憂鬱的氣息。我止住了腳步，輕輕地倚在柵欄邊，極度的疲倦已使我快要窒息了。火焰般的雲彩像血，又像一把把利劍籠罩著藍黑色的挪威海灣和城鎮。朋友相繼前行，我獨自站在那裡，突然感到不可名狀的恐怖和顫慄，大自然中彷彿傳來一聲震撼宇宙的吶喊。」基於這段經歷，他創作了〈絕望〉，並在 1892 年克里斯蒂安尼亞的分離派畫展中展出，當時的標題叫〈日落時的傷感〉。這幅畫深深打動了一個參觀者，他在報紙上發表了一首長長的詩，最後幾句是這樣的：

這不是殘陽染紅的雲彩，
這不是落日灑下的餘暉。
這是火舌，鮮血淋漓，
這是寶劍，銀光閃閃，
這是洪水，火紅，火熱。
這是死亡的痛苦，
這是末日的恐怖，
這是在黑洞洞的大廳裡，
在沸騰的激情中
寫下的經文，
這一切都是人生中最可怕的
東西，
不可思議，而又神祕莫測。

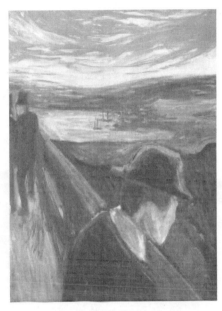

〈絕望〉，1892 年

〈絕望〉已經帶給觀者如此大的震撼，那麼可以想像，當〈吶喊〉橫空出世的時候，會引起怎樣的轟動！那麼〈吶喊〉這幅畫是透過怎樣的藝術手法來達到那種絕望、不安、恐懼的藝術效果的呢？

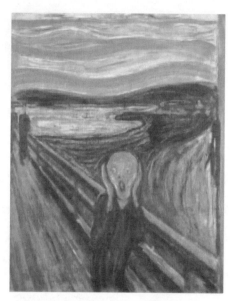

〈吶喊〉，1893 年

　　首先，畫中抽象化的人物形象直接造成震撼的效果。

　　畫面以一個站在橋頭的人形為中心，他瘦骨嶙峋，兩隻手抱著毛髮全無的頭顱，雙眼形成兩個空洞，嘴巴張開到誇張的程度，似乎在發出某種絕望的嘶喊。他捂著耳朵，似乎聽不見那兩個遠去的行人的腳步聲，也看不見遠方的兩艘小船和教堂的尖塔。這一完全與現實隔離了的孤獨者，已被自己內心深處極度的恐懼徹底征服。他就像一個尖叫的鬼魂，讓觀賞者恐懼，不自覺得也想要尖叫吶喊。他不是一個具體的人物，只是一個被抽象化了的代表恐懼的形象。

　　這幅畫誇張的色彩運用同樣具有極強的刺激效果。孟克所用的色彩與自然保持著一定程度的關聯。雖然藍色的水、棕色的地、綠色的樹以及紅色的天，都被誇張得極富表現性，但並沒有失去其色彩大致的真實性。同時，他在此基礎上運用了誇張的表現手法，比如奇特的造型和動盪不安的線條。一方面，畫中的天空顏色十分刺眼，就像滾動著的血紅色波浪，令人感到震顫和恐怖，彷彿整個自然都在流血；另一方面，整幅畫的色彩又是鬱悶的：畫面中的色彩混濁壓抑，除了天空，其他景物的顏色中都摻入了黑色，給人以不祥的預感。海面陰暗處的紫色伸向遠處，顯得陰沉。同樣的紫色，重複出現在孤獨者的衣服上。而他的手和頭部，則留在了蒼白、慘淡的棕灰色中。燃燒的血紅色彩以及象徵死亡的黑色，表現了一種極度恐懼的情感。在這幅畫血紅的天空上方，還有一行潦草的小字：「只有瘋子才畫得出。」

　　在構圖上，孟克充分地使用動盪的、彎曲的、傾斜的線條，將橋梁、天空和大地連繫在一起，把那個瘦骨嶙峋、雙手捂著耳朵吶喊的人物置於畫面的前景，道路直接伸向觀眾，吶喊直接面向觀眾，使整個畫面產生一種強烈的節律感。畫中沒有一處不充滿動盪感，天空與水流的扭動曲線，與橋的粗壯挺直的斜線形成鮮明的對比。整個構圖在旋轉的動感中，充滿粗獷、強烈的節奏，與梵谷的名作〈星空〉中那一個個巨大的漩渦一樣，將其畫面上的情感表現幾乎推向了極致。

　　〈吶喊〉的創作離今天已經一百多年了。自這幅畫誕生起，對它的解讀就從來沒有停止過。孟克被視為表現主義的先驅，以〈吶喊〉為代表的系列作品即為其標誌。對於〈吶喊〉一畫的中心思想，社會思想史家認為，它是孟克這位敏感的「世紀末」畫家對 19 世紀末 20 世紀初人類困境的揭示，是在工業社會潮流的席捲下，對個人的渺小、心靈的機械化、理性的泛濫和科學主義的霸權等的嚴重的不安和反抗，並試圖從這種現代性籠罩的絕境中殺出一條血路。但是隨著時光的流逝，到一百多年後的今天，我們依然很容易就能從畫面中感受到那種無言的壓抑、恐慌、不安和苦悶。凡是偉大的藝術家，同時也是偉大的預言家，他們的預言能夠穿透時空，感染所有與其邂逅的人。其實，拋開這幅畫背後畫家個人的體驗和當時的歷史背景，僅僅從畫面帶給觀者的第一印象來看，它也足以喚起所有人都有過的人生體驗。誰不曾有過莫名其妙的徬徨？誰不曾在人生的低谷中對周圍的一切都感到絕望？誰不曾在某個情緒的端口，突然覺得世界都變得遙遠模糊、只剩下自己孤獨的靈魂？每一代人有每一代人的無奈，而精神的苦悶和徬徨也永遠伴隨著人類。

　　從 1893 年到 1910 年，從蠟筆到粉彩再到蛋彩畫，愛德華·孟克共創作了 4 個版本的〈吶喊〉，而同樣的版畫題材則更多，形成了一個〈吶喊〉系列。直到今天，〈吶喊〉也依然吸引著人們的視線。1893 年創作的第一個版本是最為人熟悉的，藏於奧斯陸國家美術館。1994 年 2 月 12 日，4 名劫匪趁冬奧會

期間美術館將〈吶喊〉移動到另一個展廳、尚未加強安保措施的時機，用錘子砸破了美術館的玻璃，直奔〈吶喊〉，就在警報器鈴聲大作中剪斷金屬線盜走了〈吶喊〉，還留下了一張諷刺的紙條：「感謝這可憐的安保系統。」三個月後，畫作被追回。一幅 1910 年的蛋彩畫版本，藏於奧斯陸的孟克博物館，也在 2004 年 8 月 22 日經歷了一次被劫盜的厄運，一起遭劫的是另一幅名畫〈聖母〉。到了 2006 年，畫作被追回。另外一幅蠟筆畫版本同樣藏於孟克博物館，但這個版本的完整度不如其他三個版本，而且有更嚴重的褪色現象。還有一個版本由孟克的朋友、鄰居及藝術贊助人托馬斯·奧爾森收藏，這是唯一一個由私人收藏的版本，這一版〈吶喊〉是色彩最豐富、最鮮亮的一幅，由孟克親手為畫框上漆並題寫詩句。2012 年 5 月 2 日晚，奧爾森的兒子將這個版本在紐約的蘇富比拍賣行拍賣，起價高達 4000 萬美元，最後以 1.199 億美元的天價成交，創下了世界藝術品的拍賣紀錄。

版畫創作

　　從 1893 年到 1894 年，孟克在歐洲各城市參加了十幾次大型展覽。他一次次地為作品列清單、貼標籤、裝箱、郵寄，坐火車旅行數百公里，不停地換著酒店房間。他靠著 1892 年柏林畫展的餘波，獲得了可觀的畫展門票收入，也開始逐漸把自己新創作的一系列跟男女愛情、生命新陳代謝相關的主題畫作推到世

人面前。1894 年春季之後，孟克引發的爭論已經慢慢平息，他
那種引起震動的展覽已經不再被需要了，商人也很少再購買孟
克的畫作。孟克只能住在廉價的旅館中維持生計。在這時，他
第一次接觸了銅版畫。

　　銅版畫是歐洲歷史悠久的一種版畫工藝。在銅版上用凹線
刻製圖案，在版上刷上油墨，擦去平面上的油墨部分，凹線中
的石墨就留下來。再把紙鋪在版上，用滾筒一滾壓，凹線中的
石墨就印在紙上了。

> 　　銅版畫技術發明於 15 世紀，題材大多是生活場景、
> 異域風光等，它那典雅莊重的風格深受貴族喜愛。不過，
> 銅版畫發明的一開始，主要是「複製版畫」，也就是畫家
> 在紙上畫出畫稿，再由工匠根據畫稿製作銅版。但是隨著
> 德國的杜勒等一些版畫大師的出現，藝術家們開始直接製
> 作版畫，他們既掌握了製作技巧，又有自己的藝術構思，
> 二者相結合，自然使銅版畫的藝術性得到了大大的提升，
> 這樣，銅版畫就進入了「創作版畫」階段。

　　孟克在欣賞了杜勒、林布蘭、哥雅等人的銅版畫作品後，也
開始自己嘗試製作銅版畫。他的工具是一小塊銅板，和一把堅
利的刻刀。他用刻刀在銅板上刻出線條，但是銅板太堅硬，刻
出線條非常費力，而且效果是那麼不自然，他便去請教一位柏
林大學形象藝術學的教授。教授看了他刻的銅版以後，啞然而

笑：「這都什麼時代了，你還用這麼落後的技術？蝕刻銅版都普及了兩個世紀了。來，請隨我到我的工作室來，參觀一下真正的銅版畫製作。」孟克來到教授的工作室，教授給他看了一塊銅版。「這塊銅版有什麼不同嗎？」「當然，這是在表面塗過防腐劑的。現在你在上面隨便畫點東西。」說著，教授遞給孟克一支尖尖的筆。孟克用筆在上面一畫，筆尖所到之處，防腐材料被刮去，就露出了原來的銅版表面。沒用多長時間，一幅有遠山近水的簡單畫面就呈現出來。教授接過版面，把它浸到硝酸溶液裡，沒多久，取出版面一看，露出銅版的部分已經被腐蝕得形成了淺淺的凹線。「哦，原來如此，這可比直接拿刻刀在銅版上刻輕鬆多了。」「當然。以前可只有金銀匠，才能做得了這種技術活兒。別急，還沒弄完呢。」說著教授把畫面上已經露出細細刻線的遠景部分也塗上了防腐材料，然後重新浸泡到硝酸溶液裡。這下，孟克立刻明白了：「哦，這樣第二次腐蝕就只會腐蝕近景部分了，線條會更粗更深！」教授點點頭：「沒錯！」孟克對這種技法感到特別新奇，他端詳著這幅版畫，馬上又想到一個辦法：「如果我早就對這幅畫瞭然於胸，那麼我可以先畫出近景部分，腐蝕一定時間以後取出來，再畫遠景部分，再進行第二次腐蝕，這樣，同樣可以形成粗細不同的線條效果了。」教授說：「看來，孟克先生真是有悟性，這種方法的確也很常見。實際上，腐蝕法還有很多種。這

要歸功於荷蘭版畫家林布蘭對腐蝕版畫的發展。還有更有技術難度的軟蠟腐蝕法：在防腐蠟裡加上油脂，形成軟軟的蠟，塗在版面上，再覆蓋上一層薄薄的紙，再用鉛筆或刻針作畫，就像在畫紙上作畫一樣輕鬆。凡畫過之處，蠟就被黏在紙上，用力重，蠟被黏去多，反之則少。畫完揭紙腐蝕，用筆重的地方腐蝕得就深，用筆輕的地方，由於溶液要透過一層薄蠟才能腐蝕，所以腐蝕較淺。」

　　說得容易，學起來可沒那麼簡單。腐蝕溶液的濃度、用筆的輕重、腐蝕時間的長短，都是需要慢慢摸索的。隨著對版畫的頻繁接觸和對版畫的技法、材料的熟悉，孟克很快就被版畫獨特的語言魅力所吸引，進而更加著迷於版畫藝術強烈、激情的表現性。1894 年，孟克創作了自己的第一件銅版蝕刻畫〈死神與少女〉，這是對一年前那幅同名同構圖的油畫的發展。由於銅版畫線條簡潔，所以突出了黑白對比的強度，使得畫面更加醒目、焦點更加集中，少女的身軀和死神的骷髏形成具有對比效果的恐怖氣氛。

　　孟克意識到，一幅銅版可以迅速反覆印刷成很多份，如果能夠把自己的作品製作成版畫來發行，這要比油畫的傳播速度快多了。恰在這時，新文藝雜誌〈潘神〉向他拋出了橄欖枝。原來，在黑豬酒吧的常客中，有一位叫朱利葉斯·梅爾格雷夫的人，是德國藝術史家兼作家，他對孟克的藝術一直很欣賞，我

們在講孟克在黑豬酒吧的故事時提到的普茲拜科夫斯基出版的那本〈愛德華‧孟克的藝術〉一書中，就有一篇文章是梅爾格雷夫寫的。1894 年，梅爾格雷夫開始籌辦一份刊物，答格尼‧朱爾給這份刊物取了個名字——〈潘神〉，「潘神」是希臘神話中掌管森林和聲色之樂的神的名字，取這個名字很大程度上是為了迎合文藝小團體的興趣。他聽說孟克開始對銅版畫有興趣了，便催促他儘快完成一些漂亮的作品，用來做雜誌的裝飾插頁，再加上他自己介紹孟克藝術的文章，這樣一定會使孟克的知名度提高，還會消除人們對於孟克這個藝術天才的懷疑。

　　孟克在梅爾格雷夫的鼓勵下，創作了一批銅版畫，送給了〈潘神〉雜誌。但是，意外再次降臨。這天，梅爾格雷夫帶著歉意和憤怒的神情找到孟克：「真是喪氣！我實在受不了那些人對您的流言蜚語。他們反對把您的名字用在〈潘神〉這樣一本流行期刊上。為了雜誌的發行，我不得不退讓。」孟克忍住失望，大度地說：「沒關係，我已經習慣了。」「不，您放心，我已經決定單獨出版您的銅版畫。我曉得某些人的想法，他們就是害怕因天才的出現而導致無政府主義！」不久，梅爾格雷夫果然單獨出版了孟克的八幅銅版畫。1895 年，在完成了三期〈潘神〉的編輯工作後，梅爾格雷夫就和他的同事們各自解散了，隨後，更多保守派人士接手了雜誌。一位國外藝術家加侖‧卡列那被邀請為〈潘神〉創作插圖，這使得他在柏林迅

速成名。加侖在柏林租了一間寬闊而華麗的畫室，並舉辦了一些聚會。當他見到當時衣衫破舊的孟克時，感到很失望，但還是同意在林登畫室舉辦一個聯合畫展。在這次畫展中，孟克又一次搶走了風頭，不論保守派的批評還是激進派的讚揚，人們都更願意圍在孟克的作品周圍，加侖則成了配角，這讓他非常惱怒，一氣之下離開了柏林。

〈 死神與少女 〉，1894 年，銅版

　　1895 年，柏林引人注目的激進的社會環境已經被完全打破了，文藝界的人成群地離開柏林，包括黑豬酒吧的史特林堡、普茲拜科夫斯基夫婦，還有脫離了〈潘神〉雜誌的梅爾格雷夫。孟克在柏林沒有了朋友的陪伴，也沒有了畫商的青睞，備感孤獨。他收拾行李，決定離開這裡。他回到克里斯蒂安尼亞逗留了短短一段時間，還舉辦了一個畫展，本來希望借此得到祖國的承認，但事實證明，這個時機還遠沒有到來。於是，他奔赴巴黎。

　　這時，正是歐洲「新藝術運動」蓬勃興起的時候，巴黎藝術交流氛圍濃厚。在這裡，他在接下來的兩年中，進行了大量版畫創作，從而成為一代版畫大家。

　　在柏林對腐蝕銅版畫小試牛刀後，孟克繼續學習銅版畫的其他技法，比如用飛塵法或麻地刻來形成黑、白之間的過渡色——灰色。飛塵法就是把防腐材料做成粉末灑在版面上，稍微加熱一下，粉末就附著在版面上，再放到腐蝕液中，凡未黏上防腐粉點的地方均被腐蝕形成凹洞，印刷效果就是灰色了，經過對腐蝕時間長短和防腐粉點疏密的控制，就形成了深淺不一的灰色。麻地刻不需要腐蝕，而是用一種叫搖鑿的帶有鋒銳密齒的工具，先在版面上滿滿刺出均勻的麻點，然後用刮刀按照畫面色彩的濃淡把這些麻點刮平。刮得輕的，著墨多，得深

灰色；刮得重的，著墨少，得淺灰色，反覆刮光則印出來是白色。他打聽到一位叫科洛特的版畫商人，把自己的版畫拿給他看，科洛特讚不絕口，並給他介紹了另外一種版畫：石版畫。與銅版畫相比，石版畫更古老，操作更簡單，就是在吸水性很強的石版上，用吸收油墨油質的蠟筆作畫，再用抹布將版面打溼，滾上油墨。由於油水互相排斥，所以版面打溼的地方沾不上油墨，只有畫面部分沾上油墨，這樣就能鋪紙印刷了。石版畫比銅版畫更接近用畫筆直接在紙上作畫的感覺，更能反映作者的原創性，而且石版可以反覆打磨、修改，所以孟克很快喜歡上了石版畫。他一生中創作大量版畫，其中最常使用的版種便是石版。

新藝術運動

　　新藝術運動開始於 1889 年代，在 1890 年至 1910 年達到頂峰。新藝術運動可分為直線風格和曲線風格，包括裝飾上的風格和平面藝術的風格，並以其對流暢、婀娜的線條的運用、有機的外形和充滿美感的女性形象著稱。這種風格影響了建築、家具、產品和服裝設計以及圖案和字體設計。

　　1895 年 12 月，巴黎的〈白色評論〉雜誌發表了孟克的一幅石版畫，就是那幅〈吶喊〉。與之前創作的同名油畫相比，石版幾乎是以筆蘸墨一氣呵成，線條更加粗獷，更具流動性。另外，他還創作了石版畫〈自畫像與骷髏手臂〉，這幅畫除了

面部線條和一根手骨外,其他部分全是黑色,就像一方墓,黑白對比強烈到無以復加的程度,把觀者所有的注意力都集中起來。1896 年,他在巴黎重新畫了油畫〈病童〉,並決定把這幅畫做成石版。這是一次對十年前那幅畫的回顧和再創作。他刮了畫,畫了刮,像當年一樣,不知修改了多少次才終於完成。由於石版的大小限制,他只畫了女孩的面部,這就更加突出了女孩的頭髮和眼睛。他把這幅畫印成彩版加以發行。彩色版畫是一種有難度又有趣的挑戰,因為它沒有油畫那樣多的色彩,必須要創作者把握最主要的色彩。另外,彩色石版可以在一層色彩上再覆上色彩,形成新的色彩效果,那就需要對色彩視覺的混合規律有明確的認識。孟克對色彩的研究延續了多年,有些作品一開始只印單色,到幾年以後才印成彩版,比如〈吸血鬼〉,單色石版創作於 1895 年,而彩色石版到 1902 年才完成。

〈自畫像與骷髏手臂〉,1895 年,石版

123

〈病童〉，1896 年，石版

　　若論孟克在版畫史上的地位，最大的成就體現在他的木刻版畫上。當他跟科洛特提出製作木版畫時，科洛特簡直不相信自己的耳朵：「什麼，木版畫？上帝啊，您的想法總是那麼難以捉摸，為什麼要去做這種落後幾個世紀的事呢？木刻版畫是版畫中最古老的技法，這種技術來自遙遠的東方，我們歐洲在中世紀引進，但是木頭的紋理太粗糙了，沒法進行細膩的修整，現在早就被拋棄了！」孟克自信地一笑：「粗糙的木頭自有它的好處，也許這種古老的技法在我手裡能煥發出新的生命力呢。」原來，孟克在製作版畫的過程中發現，版畫與油畫最大的不同，就是版畫要求線條不能太講究，所以藝術家就必須

抓住畫面最主要的特徵。而他的藝術理念正是要表現自己最突出的情緒和感受，他只表達某種強烈的感覺，對這種表達顯得多餘的部分將全部被忽略或被簡化掉，這與版畫的要求不謀而合。有人說，他的畫總是給人一種「未完成感」，就是刻意忽略一些筆觸，比如他的人物經常面目模糊，只有勉強可見的眼睛，有時則只留下一點模糊的輪廓。木版畫不正是版畫中最需要簡化的版種嗎？而且，木版那種粗獷的紋理，與孟克畫面中時常湧現的躁動的情緒也恰恰吻合。

木版畫〈不安〉是他的代表作之一，它綜合了〈吶喊〉與〈傍晚的卡爾約翰街上〉的主題，顯示現代社會中眾生普遍的精神惶惑和不安。他用圓刀刻出人物斑駁雜亂的面部，配合幾根尖細的三角刀痕的細線形成的遠處的天空，木版粗糙的質感本身，恰是其極富表現力之所在。再比如〈吻〉這幅作品，孟克最大程度地抽象了兩個相擁的戀人的輪廓。在套色木刻技術上，他巧妙發揮，先印了有兩個黑色人物輪廓的主版，再將作為背景的木版紋理套印在主版之上，使木紋的肌理也能隱約地在人物身上看到，打破了主體黑色形象的沉悶，使木板木身平滑且富於裝飾性的肌理效果得以充分表現。

孟克在製作套色木刻的時候發現，傳統的方法，是把一幅畫按照顏色的數量製作成很多塊版，比如紅色的部分印成一塊，綠色的部分印成一塊，一張紙先用紅色版印刷，再用綠色

版印刷，才得到最後的畫面。而他則創造了一種分版合印的方法，就是把不同的色域用線鋸分割開，分別滾上不同的顏色，再像拼圖一樣拼合起來，因此同時可以印幾種顏色，不再侷限於一版多套的繁複。同時，畫面每一個色域又都獲得了白色的邊界，構成了奇特的木版畫自身所獨有的味道。著色印版的主題與靈感，往往在色彩與肌理的飛速變化中得以產生。比如套色木刻〈海邊的兩個女人〉，紅髮白衣的少女、黑衣佝僂的老嫗、綠色的海岸、黑色的大海，分別形成幾個色域，少女代表著青春活力，老嫗代表著枯萎死亡。老嫗就像幽靈一樣出現在少女身後，把手伸向少女，意味著生命衰退的命運。

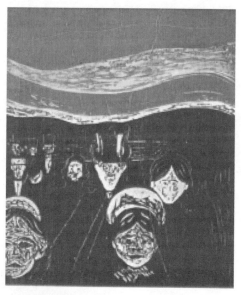

〈不安〉，1896 年，木刻

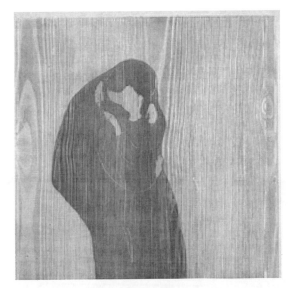

〈吻〉，1898 年，木刻

〈海邊的兩個女人〉，1898 年，套色木刻

　　孟克把自己對銅版、畫版、木版的創作技法綜合運用，以一種方式做主版，再用另一種方式做色版，首創了不同版種混用的拼合版畫，為我們今天的綜合版的發展奠定了基礎。他對版畫的情有獨鍾和在版畫技法探索方面作出的巨大貢獻，他的綜合與創新，以及為未來版畫創作帶來的前所未有的自由空間，無不說明他是個版畫天才。孟克不愧為 19 世紀末 20 世紀初的版畫大師。直到晚年，他也沒有停止版畫創作。他的老朋友的回憶文章說，1938 年，他去拜訪孟克在艾可利的莊園，整個第一層房間都用作他的工作室，裡面有好幾台印刷機和各種石版、銅版、木版。

　　我們可以發現，在孟克版畫作品中，系統地重複出現了近十年的油畫作品主題，幾乎沒什麼新題材問世。這並不意味著他失去了創造力，而是他對自己作品的洗煉。他有一個習慣，就是對重要的作品，如〈病童〉、〈吶喊〉等，隔些年就要重新創作一幅，對有些構圖和意象也喜歡反覆使用，但每次都會與之前的有所不同，這是一個善於反思、內省的藝術家對作品的虔誠的態度。

第 5 章 歐洲苦旅

萊茵河畔的破冰

1896 年秋，巴黎獨立沙龍畫展前夕的一天，孟克正在把幾幅畫從公寓後窗戶遞到街上，在那裡，幾個朋友正在接應。一個朋友悄聲說：「你的畫幅越畫越大，恐怕以後從窗戶就遞不出來了。」另一個說：「夥計們，相信吧，以後不會再有像做賊一樣把畫從窗戶往外運的經歷了。我看好他，將來他的畫會光明正大地被保安護衛著從正門運出來！」窗戶裡面的孟克聽了，不禁感慨萬千，他由衷地感激這些一直支持著他的朋友們。「噓，快運走吧，小心點，被店主發現的話就不好了！」偏偏在這時，一個不小心，只聽「哧」的一聲，敏感的孟克馬上聽出是油畫布撕裂的聲音，趕忙問道：「怎麼回事？」外面的幾個朋友檢查以後發現，那幅〈女人三相〉破了一個洞。孟克心疼得一陣抽搐，這裡每一幅作品都是他的心血啊。「別急，只是邊上一個小洞，沒關係的。我們想辦法把它修好。現在趕快運走要緊！」朋友說著，趕忙把畫護送走了。

孟克疲倦地坐回到房間的沙發上。他打量著這個簡陋的房間：髒兮兮的床和家具，亂糟糟的畫筆和紙，還有一些木版、石版、銅版。幾件大幅的重要作品運走，房間裡顯得空了許多。真沒想到，自己會淪落到租這麼廉價的公寓的地步，而且還欠著店主的錢。按照法國法律的規定，如果欠債不還，他在這店裡房間裡的財產就要拿來抵押給店主。但是，如果財產在店

外的話，店主就不能佔有。現在店主把前門看得死死的，孟克為了把畫運出去參加獨立沙龍畫展，只好像做賊一樣利用後窗戶了。

　　他閉上眼睛，回顧著自己從 1892 年以來完成的這些作品。這些作品已經形成了一個圍繞著愛、生命和死亡的主題的系列，在很多城市進行展出。然而它們在一次次畫展中得到的大部分還是輕蔑和不理解的批評，他已經習慣了生活在質疑的聲音之中。但是，他的內心實在沒有強大到刀槍不入的地步，他只是不把痛苦展現在表面罷了。正因如此，他對每一點肯定、每一點積極評價的聲音，都銘記在心。他還記得普茲拜科夫斯基、梅爾格雷夫等朋友為他出版的〈愛德華·孟克的藝術〉一書，那是一本幾乎沒什麼銷量的書，多虧了一個贊助商的解囊相助。1894年，雖然為〈潘神〉雜誌做插圖的計劃泡湯，但梅爾格雷夫執意為他的八幅銅版畫出版了對開本畫冊。同樣是在這年秋天，他在瑞典首都斯德哥爾摩辦展覽，在新聞界一片反對聲中，一個叫唐·狄爾戈的人撰文：「在對這次畫展研究了一星期之後，我戰勝了原來的懷疑主義，我終於理解了孟克作品的本質。他極不重視作品結構及其清晰性、優美性、完整性和現實性。他以天賦的直覺力描繪出最微妙的靈感，所表現的主題是心靈上的掙扎，也就是劇烈的苦難遭遇。」1895 年孟克與加侖在林登舉辦聯合畫展時，有些人對他不被普通民眾理解的命運表示了同

情，他們說：「孟克是新藝術的殉難者，因為繪畫不像語言這種媒介一樣適合表達心理現象。」還說：「孟克的藝術是回憶和想像的聯合，蘊涵著詩一樣的哲理，但對一般民眾來說是不可理解的。」1895 年，他在克里斯蒂安尼亞舉辦回顧展，在黑豬酒吧時的朋友、現在的挪威國家美術館館長的詹斯·瑟斯，在一片輿論聲中收購了他的〈抽菸時的自畫像〉。巴黎〈白人雜誌〉的編輯當時也觀看了展覽，對他表示鼓勵，並把他的石版畫〈吶喊〉刊登出來。

現在，他帶著忐忑的心情來到了巴黎。在這裡，他曾過了三年的遊學生活，他的藝術思想在這裡成熟。那時，他在巴黎只是芸芸眾生中最不起眼的一個流浪者；而現在，他要以一個畫家的身分去衝擊巴黎藝術界。他的版畫作品初步受到了矚目，他在 1896 年 2 月為法國象徵派詩人波德萊爾的詩集〈惡之花〉作插圖設計，為法國象徵派詩人和散文家馬拉美作版畫肖像，還為易卜生的戲劇作品作廣告圖設計。易卜生和孟克這兩位藝術巨匠有著共同的遭遇，他們不約而同地在國內受到官方保守派的攻擊，不得不到國外尋找藝術發展的新天地。

1896 年秋的巴黎獨立沙龍畫展，將是孟克的作品第一次與法國公眾見面。在這之前，他的名字首次見諸法國媒體，是一份叫〈莫利丘〉的雜誌對他的介紹，這份雜誌對 1892 年柏林那次展覽進行過報導，引用了普茲拜科夫斯基對孟克的評論文章的一部分，還出版過〈愛德華·孟克的藝術〉這本書。很快，

獨立沙龍畫展開幕了，孟克展出了 10 幅作品，包括〈聖母〉、
〈手〉、〈女人和死神〉、〈吶喊〉、〈吸血鬼〉等柏林時期的
主要作品。新發行的〈黎明〉週刊用一整頁的篇幅專門介紹了
〈聖母〉一畫，把孟克稱為「挪威藝術界最引人注目的名人」。
在獨立沙龍畫展還未閉幕時，梅爾格雷夫又帶頭催促他在新藝
術沙龍中舉辦畫展，此次展出了他的油畫、版畫和素描；史特林
堡為這次展覽的作品寫了一篇評論，發表在〈白人雜誌〉上，
還為每一幅展出的作品都配了一首散文詩。他說：「這位表現
愛情、嫉妒、死亡和悲哀的深奧畫家，經常是劊子手似的評論
家蓄意誤解的犧牲品，他們就像執行絞刑的人根據頭的位置無
人性地練習他們的殺人技巧。這次，他來到巴黎，是想尋求行
家、知音，對於那些只能恫嚇膽小鬼和軟弱者的嘲笑，他絲毫不
怕，勇敢者的盾牌會像太陽那樣熠熠生輝！」

　　1897 年 1 月，孟克作為法國代表團成員之一參加了在克里
斯蒂安尼亞舉辦的國際黑白畫展，並展出了他的一幅版畫。經
梅爾格雷夫介紹，他又在比利時首都布魯塞爾展出了 7 件作品。

　　1897 年秋，孟克又一次憑 10 張油畫作品參加了獨立沙龍
畫展，與一年前的 10 幅有重合，也有增減。這次，他的作品被
安排在展覽廳正廳的一個顯著的位置上，得到了更多矚目。隨
後〈羽毛〉一書刊載了〈死於病房〉一畫，並指出孟克是一個
有趣的展覽者；法國評論家愛多瓦德·格拉德寫了一個很長的讚
揚性的評論，後來也出了單行本，還於 1918 年編入了孟克〈生

命〉組畫的小冊子裡；曾經拒絕過孟克作品的柏林〈潘神〉雜誌，這次也不再沉默，雜誌駐巴黎記者為這次展覽寫了一篇文章，文中把孟克與法國兩位著名象徵派畫家奧蒂諾・雷東和保爾・高更相提並論。

種種跡象表明，孟克已經在萊茵河畔有了一定的聲望。特別是兩屆獨立沙龍畫展，引起了克里斯蒂安尼亞的新聞界的重視。一些原本就對孟克很崇拜的激進派帶著更大的熱情為孟克聲援：一個挪威的藝術家竟然在距自己國家將近兩千公里的地方找到他的藝術講台，他竟作為法國的代表參加在挪威舉辦的展覽，這不是對挪威王國的諷刺嗎？

法國羅浮宮藝術沙龍展

發起於 1890 年，至今已有 120 多年歷史，是目前世界美術史上歷史最悠久、影響力最大的國際藝術大展，旨在呈現當代全球美術的現狀和趨向。我國近現代書畫大家徐悲鴻、林風眠、瀏海粟、吳冠中等都曾入選法國沙龍藝術展。

巴黎的藝術活動為孟克聲名的提升起了破冰作用，孟克決定再次在克里斯蒂安尼亞舉辦一個大型綜合展覽。1897 年 9 月，展覽開幕，作品包括 85 幅油畫、25 幅銅刻畫、9 幅木刻畫、30 幅石版畫、5 幅鋅版畫等，共 180 幅作品。這次，敵意的嘲諷成了少數派。人們大部分還記得 1892 年那次分離派展覽，短短

5 年時間，如此多的作品，誰能不為這位創造力如日中天的藝術家感到震驚？再者，隨著世紀末的臨近，社會氣氛的日益緊張，人們越來越多地體會到孟克早在十年前的作品中就已經流露的情緒。加之數年來現代藝術派別風起雲湧，更多的現代藝術進入人們的視野，這些都使孟克的作品對欣賞者來說不像以前那麼難以接受了。畢竟，大部分人只是後知後覺，而不會頑固到底。一位曾經攻擊過孟克的評論家，在報紙上撰文，指出了人們與孟克的一個新的靠近：「這裡相當一部分作品都是以前展出過的，經過一段時間的認識後，我個人對這些作品的看法有了進一步的提高。一個人對某一時期不熟悉的事，總是漸漸習慣的，孟克的藝術也是如此。如果一個人第一次看到它時就留下印象深刻，而且不是在自己已有的思想中去尋找它的位置，那麼，漸漸地在他的思想中將會自然而然出現一個新的空間。」

我們要注意的是，現在孟克只是初步有了一定的名聲，質疑和批評他的人少了，但掌握著對藝術作品權威評判權的官方機構仍然跟他沒有聯絡。普通民眾只把他視為不可理解的眾多現代藝術家之一，這時塞尚、梵谷等藝術家也同樣正生活在民眾不理解的目光裡。他們在藝術發展的道路上走得太靠前了，他們注定要經歷長時間的被冷落、被忽略，才能在特定的時機被推向光輝的舞台。

凍結生命

在孟克的藝術生命中，最中堅的部分，就是被後人稱為「生命」組畫的系列畫作，前面介紹的大部分經典畫作都屬於這個系列，孟克自己稱之為「一首關於生命、愛情和死亡的詩篇」。有時，它們還被翻譯為「粗糙的生命」、「生命的飾帶」或「世態圖」。這些畫大部分構思於巴黎時期，誕生於柏林時期，在展覽中常常被放在一起展出。「生命」組畫這個標題並不是一開始就有的，孟克只是有一個總的思路和方向，這些畫隨著時間一幅一幅展現出來，這個思路和方向才愈加明晰。

早在 1893 年 3 月分，他準備在丹麥首都哥本哈根舉辦畫展，就在給朋友的信中提到自己要展出「一系列作品」的意思，他說：「我相信，當這些比較難懂的作品放在一起展覽時，它們將涉及愛情和死亡這兩類豐富的主題。」這批作品中就包括了〈孤獨的人〉（〈海邊的少女〉）、〈絕望〉和〈夢幻〉。1893 年 12 月 3 日，孟克在柏林林登 19 號樓的幾間房子中舉辦展覽，這次展覽中最吸引人目光的就是被命名為「愛」的一系列作品，包括〈心聲〉、〈吻〉、〈吸血鬼〉、〈聖母〉、〈絕望〉和〈吶喊〉6 幅，這是孟克第一次真正意義上以系列形式展出他的作品。在展覽後他又畫了〈分離〉。1894 年 9 月，他在瑞典首都斯德哥爾摩舉辦的畫展同樣有「愛」系列，但內容有所擴充，比如有〈女人三相〉、〈手〉、〈男人與男人〉等。

1895 年夏，他在挪威海灣阿斯加德斯特蘭避暑，畫了〈灰燼〉和〈嫉妒〉，也歸入〈愛〉的系列。在多次展覽中，他都根據展廳大小和自己的近期創作情況加以增減分合，保留著這個經典系列。他解釋，自己的創作不是簡單羅列，而是歸納為一個和諧的整體，戲劇性地透過想像的場景片段，展現出被隱蔽的思想事件，並以隱喻的方式，將沒有顯露的東西表達出來。

1898 年到 1899 年，孟克到義大利作了一次旅行，回國後創作了〈紅色的美國藤〉、〈十字架上的基督〉、〈新陳代謝〉、〈生命之舞〉等畫，聲稱這是「『生命』組畫的結尾」。在 19 世紀末 20 世紀初，孟克的繪畫基本上沒有了對以前個人經歷的回憶式呈現，而是表現出一種大氣、富有生命力、富有哲理的特點。或許是受文藝復興時期義大利畫家拉斐爾的影響，孟克的畫呈現出了巨幅裝飾性的特點。

在〈紅色的美國藤〉中，我們可以看到一座住宅，小路、籬笆、乾枯的樹幹，一切似乎是寫實的，但中央那座高高的房子卻十分詭異。房子只有窗戶，沒有門，牆壁上爬滿了紅色的美國藤，就像火舌將要吞噬這座房子一樣。

畫面的前景，是一個戴帽子的瘦削的男人臉龐，這張失魂落魄的臉在以前畫的〈嫉妒〉一畫前景中出現過。不同的是，在〈嫉妒〉中，這個男人背後是一對熱吻的男女，而在這幅畫中，是一座神祕的房子。房子中有什麼祕密？男人為何出現這

樣的表情？畫面象徵著什麼？誰也說不清楚。

〈十字架上的基督〉表現的是耶穌被釘在十字架上的情景。幽藍的天幕中浮動著悽慘迷茫的紅色雲帶，天空下是一座鼓起的山丘。在天地相交的正中，裸體的耶穌正被釘在十字架上。在十字架的前方是熙熙攘攘的人群，他們有的悲哀，有的麻木，有的狂笑。孟克把畫面中的人群畫得扭曲變形；所有人的頭部都以十字架為中心，人物的面部塗上了紛亂的色彩。從構圖上看，這幅畫用了孟克典型的扭曲動盪的線條，人物和山丘彷彿是廣角鏡頭照出來的效果。從用色上看，較多用黑、紅、藍、黃等原色，顯得狂熱粗獷。孟克生活在一個崇尚色彩的時代，各個畫派的畫家們率先衝破傳統觀念的束縛，採用極富激情的筆觸與明亮的色彩來表現個人熾熱而又強烈的思想與情感，孟克在色彩運用上更是具有獨特的藝術個性。這幅畫可以說是反映了畫家本人的處境，那個被釘在十字架上的人象徵著畫家自己，象徵著一種崇高的精神。那紛亂的人群就像畫家所處社會的廣大民眾，他們有的懵懵懂懂、渾渾噩噩，有的玩世不恭、遊戲人生，有的杞人憂天、自尋煩惱，這是 19 世紀末工業社會城市中的普遍面貌。畫中失真變形的人物形象、動盪的線條是不可能取自於現實世界的 —— 它來自於孟克自己「心裡的地獄」。這種真實與虛幻的對比，給觀者以強烈的感受。奧地利畫家柯柯希卡曾說過：「孟克是第一個進入現代地獄並回來告訴我們地獄情況的人。」

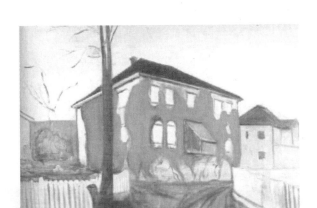

〈紅色的美國藤〉，1898 年

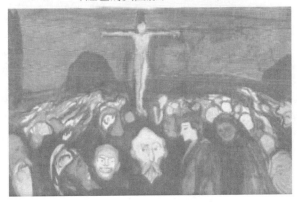

〈十字架上的基督〉，1899 年

〈新陳代謝〉是一個給神話題材賦予生命的哲理的作品，孟克說這幅畫對於「生命」組畫就像扣環對於皮帶一樣重要。這幅畫是以希臘神話中美男子阿多尼斯的故事為題材的。塞浦路斯王與自己的女兒亂倫，當他發現女兒懷孕時，憤怒得想殺死她。她趁夜逃走，化作一棵樹，罪惡的種子阿多尼斯便在樹中孕育。阿多尼斯成長為一個美男子，愛神維納斯對他一見傾心，他卻不為所動。維納斯便施展魔法迷惑了阿多尼斯，把他留在自己身邊。她預感到阿多尼斯會遭遇不測，勸他不要冒險去打獵，阿多尼斯不相信，結果真的被箭豬咬死。維納斯傷心欲絕，從此詛咒世間男女的愛情永遠摻有猜疑、恐懼及悲痛。後來，維納斯求得冥後允準，讓阿多尼斯每年春天復活，到秋天再歸冥府，於是阿多尼斯就成了每年死而復生、永遠容顏不老的植物之神。在這幅畫中，一對裸體男女站在一棵樹兩邊，畫中男子的形象使人聯想到他拒絕的態度，女子則把手伸向地下，那裡埋著一個骷髏。樹的根部已經跟骷髏連在了一起。而在畫框上方，則是一片綿延的城堡。阿多尼斯出生於樹中，他又每年死而復生，樹木從地下的骷髏中汲取營養。森林在死亡中重生，城市在樹頂後矗立，生和死在這裡形成了一個完整的連鎖：新陳代謝。

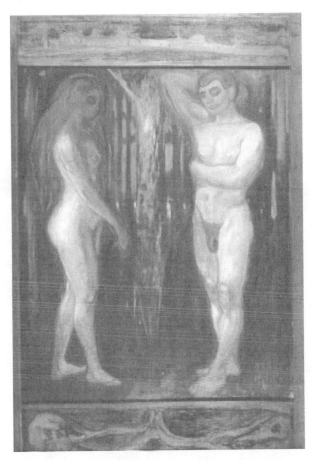

〈新陳代謝〉，1899 年

　　〈生命之舞〉是孟克所畫的「生命」組畫的最後一幅，也是「生命」組畫中規模最大、最具野心的一幅，寬 125 釐米，長達 190 釐米。這幅畫的靈感早在十年前就產生了。

　　那是 1889 年的時候，孟克在巴黎觀看人們跳舞的場面，他感到跳舞的景象酷似他努力想要表現的生活本身，於是他在畫中用這個舞蹈的場面，展開這樣一個纏繞生命的中心主題：渴望、成功和絕望的生命循環。這是夏天的時節，海邊的綠地上，人們翩翩起舞。畫面的近景安排的四個布局嚴格對稱的人物，是作品要表現的重點。左邊，是一個穿白衣的年輕姑娘，她臉上帶著處子那純真的笑容，正期待著戀愛的發生，感受著幸福的遐想。她面前的草地上伸出一枝嬌嫩的花朵，寓意著含苞待放的生命。畫面中央是一對正纏綿在舞蹈中的男女，女人那火紅的服裝點亮了整個畫面，她正沉迷在戀愛中，就像一團燃燒的愛情的火焰，散發著激情。畫面的右側，是一位身穿黑色服裝的女人，她的面部線條堅硬而有稜角，布滿憔悴絕望的神情。她站在那裡看著中央的情侶，孤寂落寞。畫面後景中，一對對男女正在月光下忘情瘋狂地舞動，沉溺在無邊的狂歡中。這個畫面用舞蹈的瞬間來象徵人生中的哲理，畫中的三個女性就像不同人處在不同的生命狀態，又像同一個人在人生中經歷的不同階段。白衣少女代表沒有人生經驗、充滿憧憬的狀態，紅衣女子代表走向欲望漩渦、處於人生巔峰的狀態，而黑衣老婦代表失落、枯萎的人生狀態。這是一個永遠的循環。

　　〈生命之舞〉這幅畫的人物原型，也與孟克的感情經歷相關。畫面前景的三個女人形象都是以他當時的戀人圖拉‧拉森為原型的，畫面中間與紅衣女子共舞的就是孟克自己。黑衣婦人

後面那個身材肥胖、樣子猥瑣的綠臉男子，原型是孟克的一個朋友，是他把漂亮的圖拉·拉森介紹給畫家的。現在有不少孟克的文字筆記和畫作，都顯露出這位敏感的畫家對這個人的帶有病態的嫉妒，孟克覺得他是與圖拉有染之後，才把她介紹給自己的。這個陰影籠罩在畫家的心上，對他無疑是一種熬煎。

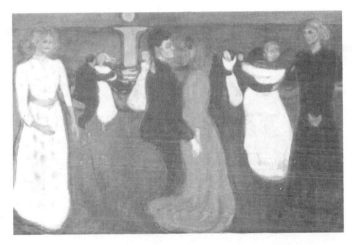

〈生命之舞〉，1900 年

1902 年，「生命」組畫的集結號吹響了，它們有了一次大規模集體亮相的機會，這就是在柏林舉行的分離組織畫展。當年孟克柏林畫展之後，柏林美術家協會內部分裂，利伯曼和雷斯提科等帶領的年輕藝術家們紛紛脫離官方正式的藝術家組織，形成了柏林「分離派」。現在，在他們的安排下，孟克的作品進入了分離組織的展覽室。它們被掛在入場廳四面的牆

上，鑲在一個個白色的畫框中，這些畫框是孟克親自設計的，大小和顏色都微有區別，又按照畫幅關係把它們聯繫起來。在展覽目錄中，孟克給它們總命名為「壁緣 —— 一組來自生活中的作品」。左邊牆上的小標題是「萌發的愛」，包括〈星月之夜〉、〈紅與白〉、〈相對而視〉、〈吻〉和〈聖女〉；前面牆上的小標題是「愛之開花與融化」，包括〈灰燼〉、〈吸血鬼〉、〈妒嫉〉、〈女人三相〉和〈憂鬱〉；右邊牆上的小標題是「生命之敬畏」，包括〈吶喊〉、〈焦慮〉和〈紅色的美國藤〉；後面牆上則是名為「死亡」的一組作品，像〈彌留之際〉、〈死於病房〉、〈女孩和死神〉以及〈死去的母親和孩子〉等。一直到 1905 年，「生命」組畫總是孟克畫展中不可缺少的一部分。根據各次展覽房間的形狀和型號以及作品當時的適用性，孟克從中選取一些作品參加各次展出。

但是這並不代表著「生命」組畫就只包含這 22 幅圖，他永遠認為這是一套沒有收尾的作品。他心目中希望有一間容納這些畫的大廳，使每一幅畫既獨立又不損害整體效果，但是這個大廳永遠像海市蜃樓一樣，是不可能建成的。

他曾給一個收藏了他很多「生命」組畫作品的朋友寫信說：「這些作品實際上都是作為整個壁畫裝飾的模型的，我偶然想到了在我心目中已懷有很長時間的一個設想，那就是把我的畫變

為一個藝術教堂，而教堂中的壁緣就用你已經收藏的我這些作品，我已經設想出了一個圓形的大廳 —— 建築的材料將採用松樹和冷杉。」他希望自己的大型藝術能夠對社會產生作用，當他聽說國家要建新的市政大廳時，他為市政大廳的計劃提議者和設計師各畫了一幅肖像畫，但是最終他也沒能在市政大廳中完成自己的願望。

但是在後來他為人設計的很多壁畫裝飾中，「生命」組畫中的元素還是經常出現。他在接觸版畫以後，對很多畫進行了再創作。他把「生命」組畫視為自己生命的一部分，所以到了晚年，他重新畫了一些已經出售的作品的復製品，保存在自己的畫室裡。1918 年，孟克出版了「生命」組畫的小冊子，回顧了自己三十多年來的藝術歷程，還把自己曾為安放「生命」組畫設計的建築草圖也收錄進來。他說：「一半的作品都是有聯繫的，以致很容易把它們結合起來形成一長幅單獨的作品，那些有海灘和樹木的作品，都是用同樣的色調來表現。夏夜的景緻表現了一種和諧，樹木和海洋顯示出垂直和水平的線條，海岸和它上面的人群表現出了一種生命的波浪起伏，富有生氣的情調和明亮的色調與畫幅表現出來的和諧產生了共鳴。」

徹底告別愛情

「愛」是孟克畫作中不可或缺的主題，一系列關於男女的愛與痛的畫深刻地撞擊著人的內心。初戀的那段刻骨銘心的經歷、親眼見證的身邊朋友與女人之間的愛恨糾纏，讓他似乎過早地從愛情甜蜜的表象中看到了愛情對人們的摧殘。當年與有夫之婦米莉的戀情結束後，他為了麻痺自己，曾與一個女畫家交往，但占據他頭腦的不是愛情，而是嫉妒，這段短暫的關係自然沒有任何結果。在接下來的大約十年中，他的主要精力用於藝術創作，雖也曾遇到過動心的女人或有過露水情緣，但從來也沒有再次真正嘗試愛情的機會，直到遇到圖拉·拉森，他才開始一段火熱又悲劇的愛情。

1897 年，孟克在克里斯蒂安尼亞認識了圖拉·拉森，挪威一位大酒商的女兒。這時的孟克已經 34 歲了，擺脫了年輕的青澀，沉澱了歲月的成熟，散發著一位經歷豐富的藝術家的魅力。而圖拉出身富裕家庭，受過良好的教育，落落大方，充滿活力和自信。她毫無拘束地對孟克表達了自己的愛意。一開始，孟克並沒有太在意這段感情，以為也會無疾而終。但是，隨著跟圖拉交流的增多，他發現這位漂亮的姑娘不但慷慨大方、熱愛生活，而且有著良好的藝術和文學素養，也常常往來於柏林、巴黎等地，在藝術界和文學界結交了很多和他共同的朋友。無論從哪方面講，她都是一個值得長期保持穩定感情的對象。

有時，他甚至開始浮現出與她結婚的念頭。但是，內心深處對愛情、對疾病、對死亡的恐懼卻時常會跳出來阻礙他。這天，圖拉終於主動開口：「親愛的，我們在一起這麼長時間了，你看我是個合適的妻子人選嗎？」孟克說：「當然。」「那麼，你什麼時候向面前的女士求婚呢？」孟克一時間不知所措。他能看出圖拉對婚姻的渴望，她對他的佔有欲是那麼強烈，以至於主動提出了結婚。可是，在這時，孟克卻發現，一想到婚姻，自己就不可抑制地陷入恐懼。婚姻意味著家庭，可是他的成長經歷卻決定了他不可能去期許一份安寧幸福的家庭生活。他自小在病痛中長大，母親、姐姐、父親接連去世，疾病與死亡的陰影在心頭揮之不去；就在兩年前，弟弟彼得結婚六個月就去世，這也加深了他對婚姻的恐懼。

處於這種狀態下的孟克怎麼可能接受緊張的情感糾纏？他感到自己的生活受到了徹底的侵擾，於是他退縮了，他要避開這樣一場殘酷的獵捕，使自己的世界恢復平衡。所以，他對圖拉提出：「我現在事情太多，還是以後再說吧。」這意味著委婉地提出了分手。他狠心地扭轉頭去，不忍看圖拉那痛苦的表情。他甚至有些懊悔自己為何這麼無情。與圖拉的分手使敏感多愁的孟克更加痛苦，因為逃避本身是另一種災難的折磨。於是，他在傷感、陰鬱、混沌與孤獨的世界中，不可避免地陷入酒精所醞釀的苦海中，也許只有酒精才能稍稍麻木一下他那顆傷

痕纍纍的心。但是，對酒精的依賴，也使孟克的健康在這樣毫無節制的狂醉中飽受摧殘。

而圖拉也在經受著思念的煎熬，她不甘心就這樣結束。

於是，1899 年，孟克到柏林，途經巴黎時，圖拉似乎是意料之外地再次與他相逢。「平心而論，你難道不想我嗎？」

看著圖拉熱切的眼神，孟克沒有正面回答，而是說：「我最近想到義大利走走。」「哦，太好了，那裡是歐洲藝術的源頭，也是文藝復興的中心，你到那裡肯定會對你的藝術有新的啟發。我陪你去吧，我也正好想去旅遊一圈呢！」孟克再也想不出拒絕的理由，於是，這年夏天，他帶著含混的態度與圖拉踏上了義大利之旅。一路上，圖拉心情大好，孟克卻情緒低沉，神經越來越衰弱。到了佛羅倫薩，他覺得自己病情嚴重，便趁機對圖拉提出，自己需要療養一段時間，讓她先回巴黎等她。修養過後，孟克繼續旅行到羅馬，秋季和冬季都在挪威的療養院度過。次年 3 月，當孟克逐漸康復的時候，一封來自柏林的情意綿綿的信隨著春天的氣息來到他的床前。圖拉說，她陷入對他的思念中無法自拔，甚至生了病。「親愛的，我看出你是愛我的，你為什麼不能和我結婚呢？到我身邊來吧，我需要你的照顧。」

孟克被圖拉感動了，他來到她身邊，真誠地向她傾訴了自己童年家庭生活的悲慘、自己對婚姻的恐懼。圖拉說：「讓我們先在一起生活一段時間吧，也許真正面對的時候，你會不知

不覺地接受它。」他們到南方進行了一次旅遊，但從孟克的日記來看，這並沒有給他帶來愉快：「還在小時候，我就憎恨結婚，我的多病而又神經質的家，使我感到自己沒有享受婚姻的權力。我們待在德勒斯登 —— 在一家旅店裡，我已是一副無精打采的樣子，整天喝得酩酊大醉，然後就是談情說愛，這使我變得日漸虛弱。」圖拉一邊照拂著躺著床上的孟克，一邊詢問著孟克對兩人婚姻的態度：「我相信我會給你一個溫暖的家庭，我們還會有很多可愛的兒女……」這句話卻使孟克歇幾乎斯底里：「你難道不知道我的外祖母和母親、姐姐都死於肺結核？你難道不知道我從小到大幾乎從來沒擺脫過病痛的折磨？我們這些身體不健康的人能夠以帶著病毒的生命之軀建立起一個新的家庭 —— 一個將危害後代的家庭嗎？」孟克無論如何戰勝不了自己的恐懼，還是乘飛機離開了圖拉。

在接下來的兩年中，孟克帶著對圖拉感情的遺憾，把精力投入輾轉各地辦畫展中，慢慢療養著這段感情的傷口。1902年，他在柏林舉辦了大型「生命」組畫的畫展。一個從克里斯蒂安尼亞來的朋友帶來一個讓他震驚的消息：圖拉快死了！她已經病入膏肓，希望能在臨終前見他最後一面。孟克忍住悲痛，迅速趕回了挪威。但是，當他見到她時，才發現她根本沒病。她苦苦訴說著自己的思念，她已經為愛虛脫、為愛痴狂。被欺騙的孟克情緒也到了崩潰的邊緣。在極端的情緒中，圖拉拿出了手槍要自殺，孟克的腦袋「嗡」的一下蒙了，急忙上前爭

奪。就在爭搶的過程中，手槍走火了。鮮血、疼痛、劇烈的火藥味，使這混亂的爭執歸於平靜。這一槍，打掉了孟克的左手中指，也徹底結束了這段糾葛的感情。後來，傷心絕望的圖拉和把她介紹給孟克的那位朋友去了巴黎，還有一位孟克的年輕同事也跟去了，第二年，他娶了圖拉。

1905 年，孟克創作了〈和圖拉・拉森在一起的自畫像〉來紀念這段愛情。在這幅畫裡，孟克採用了他一貫使用的凝重風格的色彩，人物占據了畫布大部分的空間，孟克的表情冷峻、無奈，顯示出他要離開這段沒有結局的愛情的決心；圖拉愁眉不展，一臉悲哀，眼眶裡似乎還噙滿了淚水。孟克和圖拉身後的中間位置，孟克還畫了另一個自己，這個他面部輪廓不清，被塗上了青色的顏料，正憂傷地注視著孟克和圖拉。這個虛擬人物的出現，反映了孟克和圖拉在一起時的矛盾心理。整個畫面被巨大的痛苦所籠罩，愛情夢想難以實現的悲哀情緒撲面而來。

由於在與圖拉的衝突中傷到了手指，傷口時常隱隱作痛，這提醒著孟克這段失敗的愛情，因此孟克對圖拉甚至也懷有一些恨意。當圖拉和朋友離開他到巴黎時，他覺得有一種眾叛親離的感覺，後來索性在筆記中稱她們為「奸黨」。他後悔自己為何要有這樣一段感情，如果沒有，那麼他還可以像前些年一樣，繼續奔波在歐洲各地，生命中只有自己的畫。但是，時間不能倒流，經歷過的東西，永遠不會成為空白。圖拉就像一個

女殺手一樣，徹底終結了他的感情生命。對圖拉的愛和恨，使他的精神更加飽受摧殘，久久無法恢復，直到 1908 年精神徹底崩潰。

　　從孟克在槍擊事件發生幾年後創作的〈馬拉之死〉這幅畫中，我們也可以看到這次事件的影子。馬拉是法國大革命時期雅各賓派的主要代表，他一直用措辭激烈的政論文章鼓動革命的暴力，後來在一天夜裡被一個保皇派的貴族女子刺死。包括法國畫家達維特在內的很多畫家都以這次歷史事件為題材作過畫。而孟克的〈馬拉之死〉呈現卻是一個特別的畫面。畫面中躺在床上的裸體男人就是他自己的形象，床單上瀰漫著血跡，由於透視法的運用，他的形象使畫面呈現了強烈的縱深效果。而站在前景中的裸體女人就是圖拉的形象，她雙手下垂，面部表情僵硬，像蛇的紅信一樣的頭髮讓人想到孟克的那幅〈吸血鬼〉。畫幅中各個部分都可以在孟克關於那次槍擊事件的筆記中找到根據。比如畫面中的桌上放著的水果，實際就是圖拉在開槍之前端上來的；旁邊還有一頂華麗的帽子，也是圖拉的。

　　與圖拉感情的結束，象徵著孟克此生與愛情的絕緣。作為一個具有藝術氣質、長相英俊的美男子，孟克並不缺少女性的青睞，直到晚年，他還與一些女模特兒保持著曖昧的關係，她們有的年輕活潑、純真可愛，有的嫵媚動人、狂野奔放，有的還為他當過管家。但是她們都僅僅是過客，聊以慰藉和遊戲人生罷

了。孟克一生都在愛與孤獨之間徘徊。他把現實世界中得不到的愛全都貫注到畫面中，一幅幅姿態各異的女人表達著他對女人的困惑和矛盾。

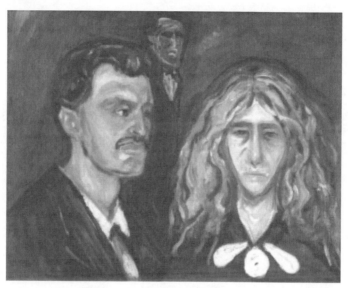

〈和圖拉‧拉森在一起的自畫像〉，1905 年

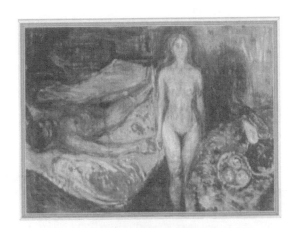

〈馬拉之死〉，1907 年

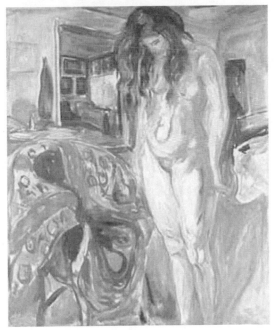

〈柳條椅旁的模特兒〉，1921 年

「一扇明亮的藝術之窗向我打開了」

1902 年夏，孟克與圖拉·拉森在他克里斯蒂安尼亞附近的公寓阿斯加德斯特蘭發生爭執，手槍走火，給他造成肉體和精神的創傷，他因此住進療養院，直到秋天才出院。

這時，德國的一位叫馬克斯·林德的眼科醫生向他發出了邀請，請他到自己家來以他的家庭為題材畫些作品。

林德醫生是孟克在柏林時經一位神祕藝術愛好者克爾曼先生介紹認識的。克爾曼為孟克作品銷路的打開做了孜孜不倦的努力，孟克對他非常信任。而林德醫生，一個很有氣質的紳士，也讓孟克很有好感。林德醫生的家在呂貝克，德國北部的一個旅遊城市，那裡保留著迷人的中世紀建築。孟克從來沒有去過那裡，他認為自己正好可以在這個陌生的地方淡化過去的記憶，開始一段新的生活。

一來到林德醫生的家，孟克就發現自己的決定是明智的。這裡的人物、景色都讓他覺得安寧舒適。林德醫生家擁有寬敞的住宅和美麗的花園，裝修極其富有情調。他的妻子林德夫人熱情友好，是個貼心的女主人。「您花園的雕塑真是優美極了，您的家就像一個藝術品。」孟克由衷地讚歎道。「呵呵，過獎了。實際上，我確實收藏了不少羅丹的雕塑作品和圖片，不過我收藏的現代法國藝術集才是最有代表性的。另外，孟克先生，您的作品也是我收藏的一大愛好，當您有新作品時，一定

要記得讓我優先購買哦！」這時，四個小男孩從房間裡魚貫而出，他們一個個精神十足，有著健康的臉色和神態，大大的眼睛裡流露出稚氣的好奇。

孟克道：「這就是您跟我提起的您的四個孩子吧！他們真是太可愛了。」林德醫生疼愛地看著兒子們，點點頭：「我希望您能在明年我妻子生日之前給他們畫一幅肖像，作為她的生日禮物。我想，沒有什麼能比這讓做母親的更喜歡的禮物了。」「沒問題，我一定盡心盡力地完成！」

就這樣，孟克在林德醫生家住了下來。他以林德醫生的房子和花園為題材創作了 14 幅銅版畫和兩幅石版畫，為他和他的家人畫了很多肖像。在空閒時間，他和林德醫生一起鑒賞藝術品，討論哲學和心理學。他們成了親密的朋友。而林德醫生也成為孟克的第一個重要的贊助人。他跟那些畫商不同，他是純粹為了藝術而支持他，他還寫下了〈愛德華·孟克與未來的藝術〉一書，認為孟克對未來藝術的重要性已日漸顯示出來。孟克在林德醫生家住到 1903 年初，直到為了去巴黎參加春季獨立沙龍

〈林德醫生〉，1904 年

155

畫展，才不得不暫時離開一段時間，四月分又回到這裡，完成
了那幅著名的肖像畫〈林德醫生的四個兒子〉。夏天，他回到
克里斯蒂安尼亞，一直跟林德醫生保持著通信往來，還接受了
為林德醫生的幾個孩子所住的托兒所設計壁畫的委託（不過後
來，由於壁畫內容太過成年化而沒有被採納）。當林德醫生聽
說他也開始嘗試做雕塑時，還專門從德國給他寄來了兩包雕塑
用的黏土。

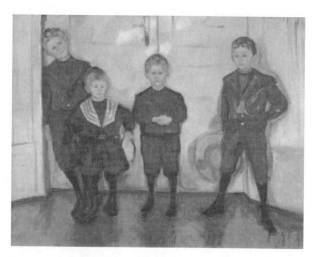

〈林德醫生的四個兒子〉，1903 年

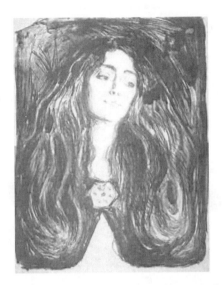

〈胸針／伊娃莫多奇〉，1903 年，石版畫

　　孟克在 1903 年和 1904 年兩次參加了巴黎的春季獨立沙龍畫展，都受到了普遍歡迎，並引起了正在興起的野獸畫派藝術家們的注意。野獸派是 19 世紀末 20 世紀初在法國盛行的一個藝術流派，代表人物是馬蒂斯。他們熱衷於運用鮮豔、濃重的色彩，甚至把顏料直接擠到畫布上，用直率、粗放的筆法，創造強烈的畫面效果，充分顯示出追求情感表達的表現主義傾向。孟克當時在巴黎結交了小提琴家伊娃莫多奇，她在好幾年的時間裡做孟克的嚮導和同伴，同時她也是馬蒂斯的好友和模特兒。馬蒂斯的繪畫風格轉變的時間大約就是在 1904 年前後，由正規、約束轉變成了自由不羈。馬蒂斯在 1905 年的秋季畫展中一舉成名。

德國威瑪

威瑪,德國小城市,擁有眾多文化古蹟,曾是德國文化中心,歌德和席勒在此創作出許多不朽的文學作品。著名景點有歌德故居、包豪斯博物館等。在德意志歷史、文化和政治上具有無可比擬的重要地位。

孟克的名聲逐漸在德國打開,委託他畫肖像畫的人接踵而至,其中就包括德國威瑪藝術研究學會的主任,同時也是威瑪公爵藝術收藏館的領導。1904 年春天,孟克在威瑪受到熱烈歡迎,並被引進了宮廷,與一些有名望的人交往,包括哲學家尼采的妹妹福斯特·尼采。她是個外交家,還是易卜生的翻譯。這裡的公爵們對裸體藝術很感興趣,所以這年夏天,孟克畫了一幅以浴中的男子為內容的作品,模特兒兒是孟克本人和他的一些朋友。這是一幅大型畫幅,寬達兩米,長達三米。這幅畫後來果然被威瑪公爵藝術收藏館收藏。孟克趁熱打鐵,又在秋天分別在哥本哈根和柏林舉辦了肖像畫展。緊接著,他又參加了奧地利首都維也納的分離派畫展。1904 年底,好消息再次降臨:布拉格的馬奈藝術協會邀請孟克來舉辦展覽。第二年春天,孟克如約踏上了前往布拉格的道路。布拉格是捷克的首都,著名的東歐城市。這次展覽也是孟克藝術生命中最難忘的經歷之一。在這裡,他展出了 75 幅油畫和 55 幅版畫,人們對這些作品報以熱烈的歡迎,對畫家本人的經歷也產生了濃厚的興趣,

他被議論著、稱讚著，以至於布拉格的市長允許孟克可以隨時使用他的專車，邀請布拉格的「波西米亞人」群體中最漂亮的女士做他的嚮導。

1904 年也是孟克的版畫銷售的豐收年，這要歸功於鑒賞家古斯塔夫‧斯基大勒的大力推薦。他的一片熱忱使孟克的版畫像雪片紛飛一樣地拋售出去，僅一二月分的漢堡推介會上就賣出八百多張。他還從各種畫商和出版商中搜尋孟克的作品，為這些作品編制目錄。

從這時起，孟克基本上得到了歐洲特別是以德國為中心的中歐地區的接受。從各方面來看，這都是一個好的發展態勢，遺憾的是，他的身體和精神在隨後幾年走向崩潰，這是後話。1904 年聖誕節，他為自己畫了一幅〈拿畫筆的自畫像〉。畫面用黃藍色調交替的背景，把前景人物襯托得意氣風發。在這幅畫中，他手拿幾支寬寬的畫筆，身材挺拔，神態自信，似乎隨時準備去工作。經過許多年的掙扎，孟克的藝術就像冬雪融化一樣，滋潤了整個德國，他是這樣描述的：「經過 20 年的掙扎和痛苦，在德國我終於尋求到了幫助 —— 一扇明亮的藝術之窗向我打開了。」

1905 年，他收到挪威一位藝術收藏家的委託，為已經去世的德國哲學家尼采畫一幅肖像畫。按照孟克的創作習慣，這是一幅不同尋常的作品，因為他最擅長的是在肖像畫中抓住人物的動態個性特點，但現在他要根據尼采生前的照片和其他人為

尼采畫的肖像來完成這幅作品。他順利地完成委託，並將這幅作品拿到柏林參加展覽。1906 年，他收到柏林新建的里恩哈特劇院經理的邀請，為劇院房間設計壁畫。另外，由於易卜生的〈群鬼〉一劇即將上演，他又為劇院設計繪製了舞台背景。這些作品於 9 月初次面對觀眾，獲得了巨大的成功，里恩哈特對孟克大為讚賞，並將布景作品陳列在劇院的休息室裡。不久，孟克又為易卜生的另一部劇作〈海達·高布樂〉再次進行了舞台設計工作。在進行這些工作時，孟克已經有了精神崩潰的跡象，這些工作都是在療養的間歇斷斷續續完成的。

精神崩潰之路

也許有人會想，在 19 世紀末 20 世紀初，當孟克逐漸在歐洲聲名鵲起、他的一些經典作品也逐漸打開銷路的時候，這位多災多難的畫家該享受一下優裕舒適的個人生活了吧。但實際上並非如此。恰恰相反，他多年累積的精神和身體問題，使他經歷了一次接近毀滅的崩潰。

我們在這裡可以回顧一下他這大半生所經歷的個人苦難：幼年喪母，青年喪父，感情親密的姐姐、妹妹、弟弟接二連三地死亡或罹患精神病，家庭生活淒苦窘迫，缺乏溫情；經歷多次失戀的打擊，愛情一無所獲，精神的孤獨可想而知。同時，他自己也被多種疾病纏身，肺病、支氣管炎、神經衰弱，加上抽菸、酗酒、浪蕩的生活，這些都時時威脅著他的生命。同時，貧

困也長時間地伴隨著他，自己的藝術追求被人們攻擊，在很長的時間裡被視為異端，在自己的祖國遭到輿論的強烈抵制——這一切加之於一個人身上，還有比這更悲慘的人生嗎？也許普通人早就被擊垮了。而孟克卻一直在抗爭，在堅持，他用畫筆詮釋人生，排遣心中鬱積的苦痛。這條路，他走得艱難無比。他在 1892 年背井離鄉，在將近二十年的時間裡，把人生的黃金年華灑在了追求藝術成功的道路上。從 1892 年到 1908 年，他的足跡遍布歐洲，在斯堪地那維亞半島、德國、法國、比利時、奧地利、義大利、俄國、捷克斯洛伐克進行 106 次展覽。沒有任何一位別的藝術家能像孟克這樣，在這麼長時間裡進行了如此廣泛的旅行，而且是一邊創作著傑作一邊承受著批評和冷遇，這是其超人意志、力量和決心的紀錄，是他比一般的天才能夠體驗到的更強烈的衝動的紀錄。

但是這個紀錄的保持不是一帆風順的，他始終像行走在懸崖的邊緣。內向、憂鬱、敏感，這已經是他的常態，稍稍不注意，他就會對自己的精神失去控制。還在柏林黑豬酒吧時期，他就有一段時間患上了曠野恐懼症。他害怕在空曠的大街或廣場上行走，走路總是貼著牆；他的脾氣時好時壞，有時會跟人陷入無謂的爭執。1902 年的手槍走火事件之後，他一蹶不振，花了很長一段時間才恢復過來。後來，隨著在歐洲逐漸受到歡迎，他經常參加各種聚會、慶典，大量地飲酒、抽菸，神經系統因過度勞累而受到損害。他的生活漂泊無定，有時賣出畫作或

接受繪畫委託，得到一筆收入，他就過得奢華糜爛；很快，錢花完了，他又陷入困頓之中。

1904 年，孟克跟畫商凱瑟雷就德國的版畫出售權簽訂了一個合約，第二年又與畫商科米特在漢堡的沙龍藝術館簽訂了關於油畫出售問題的合約。他的朋友克爾曼先生和林德醫生聽說這件事後都表達了深深的擔憂，他們覺得在合約生動的措辭背後，隱藏著很多問題；合約一旦簽訂，會大大減少他對工作的熱情和能力。根據合約規定，畫商負責作品的銷售，所有在德國和奧地利出售的藝術作品都必須付傭金，包括孟克私人出售的那些作品。過了不久，孟克開始感受到自己已經完全處在畫商的控制之下，他想搞個人畫展，也被畫商阻止。被束縛的孟克向林德醫生傾訴自己的苦惱，而林德醫生已經看出，他的精神問題不全是因為畫商的原因，他建議孟克道：「趁現在沒有什麼事做，你還是去進行一段長時間的治療吧，把你周而復發的酗酒習慣和精神問題解決掉，否則對你的藝術創作是毫無益處的。」他聽從了建議，陸續在 1906 年、1907 年進行了療養，但效果時好時壞。他在 1906 年住在德國中部城市圖林根期間，畫的一幅〈伴著酒瓶的自畫像〉，是他當時精神狀態的真實寫照。畫面中的孟克坐在一張有酒瓶的桌子前，臉色黑紅，眉頭緊皺，垮著肩膀，一雙手懶散地交叉著搭在膝蓋上，整個姿態和神情，都流露出一種疲憊無力的感覺。那間狹窄的酒館似乎壓迫著他，身後紅白綠顏色的對比也突出了憂鬱的氣氛。跟

1904 年那幅躊躇滿志的〈拿畫筆的自畫像〉相比，畫中人物真是判若兩人。

　　1907 年春天，在林德醫生的幫助下，孟克終於與畫商解除了合約。這年夏天，他來到德國北部波羅的海沿岸的一個海濱小鎮。這裡是從一個漁村發展而成，至今保留著淳樸的氣息。他以那裡的海灘、漁民、小動物為素材，畫了不少寫實主義的作品，精神得到了暫時的緩解。但是，一回到柏林，來到嘈雜的都市環境中，他就感覺自己又被淹沒在焦慮的人群中了。他坐臥不安，一睡著就做噩夢，醒來就到飯店去喝酒，有時還跟飯店的食客爭吵。

　　到了 1908 年，他的精神已經到了崩潰的邊緣。他後來回憶道：「夜晚的時候，我漫步街頭，獨自飲著酒，內心空虛而惆悵。我知道，自己已經處於一種茫然與迷亂的狀態中。跟隨著一個女人，我走進了一幢氣氛不好的房子。對旅館中的那些女僕，我顯然做了不應該有的行為。在一間大舞廳中，我蠻橫地耍弄一個女招待。我也知道，這是我常常在一種無意識的狀態下發生的行為，但是這樣的事過去時常發生。」當他清醒時，他為自己的行為懊悔不已，也緊張後怕，他真怕自己就這樣瘋了，神志再也清醒不回來，從此被關進瘋人院。他的幻覺越來越嚴重，經常覺得後面有人在跟蹤他。他不敢從容地走路，因為怕跟蹤他的人追上來迫害他。除了幻覺和迫害妄想症以外，他的一條腿竟然也出現了麻痺。

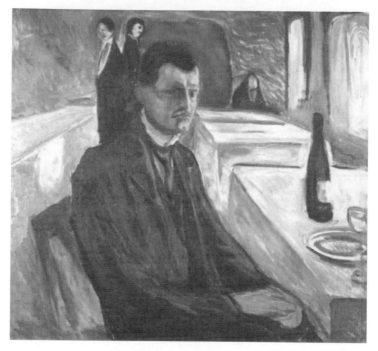

〈伴著酒瓶的自畫像〉，1906 年

就在他即將掉進深淵的危險時刻，一個朋友規勸他，向他推薦了一家神經診所。這間診所設在哥本哈根，主治醫生是雅各布森醫生，他的病人來自整個斯堪地納維亞半島，很多精神方面有障礙的藝術家們都在這裡治療過。1908 年 12 月，孟克走進了這家診所。出人意料，這裡跟他想像的冷冰冰的醫院完全不一樣，對病人照顧非常人性，膳食和盥洗設備也都很周到、很先進。在這裡，他在醫生的建議下進行了長達八個月的療

養，接受了電療、按摩等治療。孟克在這裡感到安全，心情也好起來，興致勃勃地把自己接受治療的情景畫成素描畫寄給家鄉的阿姨。

　　一開始，他只被允許在室內活動，但是醫生鼓勵他在房間裡搞創作。於是，他的房間成了一間畫室，擺放了很多油畫、版畫作品。他還給雅各布森醫生畫了一張肖像畫。

　　在這裡，他也畫了正在恢復中的自己，這些作品就像一次不屈不撓的自我審查，就像一次對侵襲自己精神和肉體的惡魔的鬥爭。醫院裡的一些病人對孟克的名聲有所耳聞，紛紛對他表示尊敬和友好，生活就像射進窗戶的陽光一樣重新回到了他身邊。身體狀況好些了以後，他被允許到室外活動。據哥本哈根一位印刷工回憶說，這位藝術家經常到他們作坊來印刷自己的作品，他穿著件大風衣，帶著頂大禮帽，總是彬彬有禮，為人友善。

　　這次哥本哈根的治療是對孟克的一次拯救。從此以後，他戒除了飲酒的習慣，身體健康狀況得到了好轉。更重要的是，這也是他的精神和畫風的轉折點。從這以後，他又精神飽滿地給大家帶來了新的視覺體驗。

第 6 章 一輪重新升起的太陽

新的色彩和畫作

1909 年夏天，挪威南部海岸的克拉吉迎來了一位遊客 —— 從哥本哈根出院的孟克。他在結束了長達八個月的療養後，身體和精神完全恢復了。當邁過這次難關以後，他回首以前的人生，覺得長期纏繞在自己身上的鬱積憂悶的情緒從此告別了。在療養院裡，他過著規律的生活，畫著自己喜歡的畫，病房裡的病人都對他流露出欽佩之意。這時，祖國的朋友再次給他寫信，請他結束漂泊的生活返回家鄉。是的，流浪大半生的他如今也該休息了。但最終促使他做出回國決定的，還是那只「從祖國伸出的手」—— 1908 年冬天，當他還在療養院度過康復期的時候，他的祖國授予他皇家聖奧拉夫爵士。

於是，出院以後，他沿著挪威南海岸進行了一次旅行，並停留了了克拉吉。他站在克拉吉海邊，望著那五顏六色的礁石，感受著熟悉的帶著鹹味的海風，不禁感慨萬千：自己終究是屬於北歐這片浪漫而神奇的土地的，他的頭髮的顏色是北歐陽光的顏色，他的眼睛的顏色是北歐海洋的顏色。這裡的冬天黑暗漫長，有著世界上最震撼的極光；這裡的夏天繽紛多彩，有著世界上最純淨的陽光 —— 這些都是他骨子裡的記憶！當他的身體獲得重生的時候，世界的色彩也變了！

孟克在這裡買了一間大木房子，跟大自然充分親近。這天，他在波西米亞時期的老朋友傑比‧尼普森前來拜訪。孟克見

到老友特別興奮，給他指點著自己的房子和周圍的森林、山巒。「來，我們一造成森林裡走走！」兩人沿著小路信步走著，目光所見，風光旖旎，四周的山巒帶著一種原始而充滿活力的美感。山間石頭上聳立著幾棵古老的樹木，雖然樹幹已被多年的風雨剝蝕，但仍然挺拔地聳立著，顯得愈加壯觀。尼普森由衷讚歎道：「你可真是會挑地方啊，這裡真美！就是太偏僻了，不好往來。你現在已經是公認的藝術家了，我相信你回國的消息一傳開，拜訪者一定少不了。」這時他們已經走到了森林的邊緣，遠處隱約傳來伐木機的聲音，但這厚重遼闊的森林把那聲音隔得很模糊。孟克踩著地上厚厚的落葉，撫摸著挺拔的樹幹，豁達地搖搖頭：「我選擇這裡就是想好好清靜一下。我已經走過了太多嘈雜的城市了。你是我特許的訪客之一，除了幾個知交好友，我不想有任何社交聯繫。哦，對了，我準備給你畫一幅等身的肖像畫。我也已經向其他幾個朋友發出邀請了，我在給克里斯琴·克羅夫的信裡寫道：來吧，你將在碼頭看到一個精力充沛、十分活潑的年輕人迎接你，那個人就是我自己！」尼普森聽完，會心地一笑，他由衷地為孟克此時的狀態而高興。

從這以後，孟克的畫風出現了轉折，以往那陰鬱的調子蕩然無存，轉而變得明快有力。這一時期，他以克拉吉周圍的景色為題材畫了很多風景畫。以前，他把作品稱為自己的「孩子」，現在，他把自己的風景畫稱為「自然之子」。在克拉

吉，他畫了大量以森林為主的畫面，比如〈黃色的圓木〉一畫，一片白雪覆蓋的森林中，一根根挺拔的柏樹遠近錯落有致地聳立著，地上則是兩株已經砍伐下來、刨去了表皮的木材。這幅畫的透視手法用得特別好，誇張的手法，增加了森林的縱深感。更迷人的是畫的用色：上方是墨綠的樹頂，中間是棕色的樹幹，突出了森林的悠久厚重；地上的團團白雪和雪地上樹幹的影子，讓人彷彿看到了刺眼的陽光，突出了森林神話般的色彩；縱貫畫面的金黃的木材，則突出了森林的富饒和活力；而倒下的樹幹和挺立的樹幹之間，又形成了動與靜的對比，讓人彷彿在畫面之外還能聽到伐木機的轟鳴和工人的口號聲，那個聲音恰到好處，既充滿活力又不打擾大森林的寧靜。

大約在 1910 年到 1911 年之間，孟克又在距克里斯蒂安尼亞很近的一個叫維茲登的海灣買下了房產。這裡土地肥沃，有很多大片的農場，生活在這裡的主要是純樸的工人和農民。農場裡的雞、鴨、鵝、鴿子、狗、火雞、騾馬等動物都成了畫家的素材。在這裡，他感受到了人、動物、自然之間的和諧溫馨。他自己也養一些小動物。他說：「年紀越大，就覺得和動物之間的區別越小。」在這裡耕種的農民、在農場勞動的工人，也提供了題材的新世界，〈春犁〉、〈馬隊〉、〈人與馬車〉、〈洗衣女工〉、〈播種〉、〈乾草的收穫〉等畫作相繼問世。這時期的代表作是〈歸途中的工人們〉，描繪了一群正以穩健的步伐

迎著畫面走來的工人，他們的衣服是深藍色調的，與兩側紅黃相間的街道建築形成對比，顯得非常有力度。他們面部線條硬朗，精神嚴肅，似乎正以一種永不停息的、不可阻擋的氣勢向前邁步。畫的布局和造型都成功地表現了工人的動態。這種布局方法孟克經常使用，就像電影的拍攝畫面一樣，讓觀者和畫面中的人物面對面。他還用類似手法畫過一幅〈奔馬〉圖，途中沒有用常見的側面構圖法，而是用優雅而充滿力度的筆調，描繪出一匹矯健的駿馬掠過路邊的幾個小孩向觀眾迎面奔來的畫面，動感十足。

維茲登的海灘不像克拉吉那樣遍布礁石，而是平坦柔和，這裡是人們的度夏勝地，孟克畫了很多在裸體海灘游泳或曬日光浴的人們。〈波浪〉一畫，向我們展示了維茲登的迷人魅力。畫面的視角很獨特，好像是眼睛貼著海平面看到的景色。海中的波浪泛起層層漣漪推向金黃的沙灘，天空或紫或藍深淺不一，倒映在海水裡。波浪薄得透明，流動著夢幻般的色彩。

1916 年，孟克又在克里斯蒂安尼亞城西郊的艾可利購買了一處房地產。這裡就像一個莊園，有大片的田地和高高低低的果樹、灌木叢，西面是柔緩的山丘，向南眺望可以看到挪威峽灣的遠景，而在漆黑的夜裡，還可以看到克里斯蒂安尼亞城的點點燈光。這起起伏伏的原野真是絕美的風景。孟克是一個熱愛風景的畫家，他的畫總是帶著斯堪地那維亞特有的色彩。這裡

特有的自然環境造就了充滿想像力的神話：巨人、侏儒、精靈、火、電、光、冰河、蒼穹、森林，迥然不同於希臘羅馬神話中那些跟凡人一樣的諸神糾葛。因為這裡的人們離自然的變幻最近，他們有著愛幻想的基因。孟克熱衷於對色彩的探索，也得益於這片土地給予他的想像力。

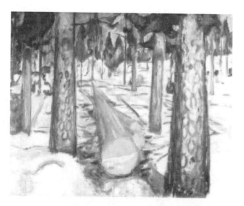

〈黃色的圓木〉，1911—1912 年

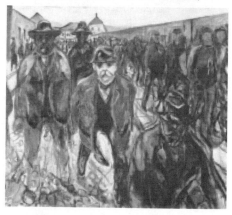

〈歸途中的工人〉，1913—1915 年

〈波浪〉，1921 年

　　讓我們看一下這兩幅像神話世界一樣的風景畫吧：〈雪中的風景〉，一個普通的黃昏，白雪覆蓋，天幕低垂，一座小房子倚住山腳下，房中透出的那一點暗紅的燈光暖化了整個畫面，那白雪彷彿也像棉被一樣給人帶來慵懶迷醉的感覺。〈星月交輝之夜〉，一幅以藍色調為主的風景畫。曾經，憂鬱的孟克用藍色調畫了〈聖克盧之夜〉，那種藍色陰暗粗糙，籠罩著死亡的氣息。而〈星月交輝之夜〉這幅畫的藍，卻帶給人迥然不同的感覺。在這裡，他把大地畫成球幕的形狀，地平線得以延長。近景是遼闊的原野，同樣被白雪覆蓋，點綴著幾株樹木。最大的亮點是幽藍的蒼穹和點綴其中的星辰，顯得離地面那麼近，像是要灑下什麼祕密。而遠處那一片城市的燈光，如夢如幻，如海市蜃樓一樣遙不可及。

〈雪中的風景〉，1925—1926 年

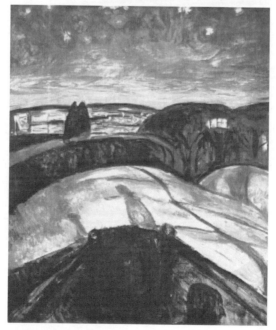

〈星月交輝之夜〉，1923—1924 年

永遠的「太陽」

　　1909 年冬季的一天，孟克像往常一樣翻閱著報紙，這時，一則文字吸引住了他——在報紙上，他發現了奧斯陸大學刊登的一則公告。1911 年是奧斯陸大學建校 100 週年，為此，校方建起了一座宏偉的慶典禮堂，並希望招募一位卓越的藝術家來為禮堂大廳創作裝飾壁畫。看到這則消息，孟克心中一動。長久以來，孟克身邊最不缺少的就是爭議，幾乎從最初進入眾多藝術家的視線開始，他的作品就從不曾被祖國所接受。直到去年獲得了祖國授予的勛章，他才終於感受到了來自祖國的溫暖，因而，要為祖國做些什麼的想法就一直盤踞在他的腦海中。而這次發出公告的奧斯陸大學更是奧斯陸最重要的學府，這使得孟克毫不猶豫地參與了競爭。

　　不久之後，孟克就接到了市政府的委託函，而他的構思工作也早在此前就已經開始。可是事情並沒有想像中那般順利。儘管孟克盡心完成設計，勤奮地探索合適的主題和表現手法，甚至變體畫都畫了改改了畫，數易其稿，可是當他把自己初步完成的幾幅畫作交給校方的時候，卻直接被打了回來，因為校方的很多領導人物對孟克的藝術風格抱有很大偏見，極力抵制他來完成這項工作。孟克多次解釋，卻收效甚微。到 1910 年，孟克將已初步成型的「歷史」組畫送到「柏林分離派」畫展上展覽並贏得了極大的關注，他的其他作品也在歐洲大陸上受到

越來越多的讚響，奧斯陸大學校方的反對聲這才小了一些，然而還是沒有接受孟克的作品。這一天，孟克的一位朋友詹斯‧瑟斯到訪，談及此事，笑呵呵地說：「你安心作畫就好，那群『老頑固』交給我來對付。」孟克好奇道：「你打算用什麼辦法？我跟他們溝通一點效果都沒有。」詹斯‧瑟斯道：「對付頑固的人，就要表現得比他們更頑固。」隨後，在詹斯‧瑟斯的煽動下，一個私人贊助委員會成立，在隨後的四年內不懈地將奧斯陸大學壁畫這個問題提出來，直至校方頂不住壓力，放棄了堅持。1914 年，校方決定將孟克的設計作為私人奉獻的禮物收下。實際上，壁畫的最終揭幕已經到了 1916 年的秋季。

現如今，走進宏偉的奧斯陸大學禮堂，迎面看到的就是孟克的畫作。壁畫的三幅主體畫〈歷史〉、〈太陽〉和〈母親〉聯有八塊小的長條覆牆壁畫，反映的主題是人類渴望美和知識──科學的冒險。在創作期間，孟克曾寫道：「我想使這裝飾畫成為獨立的思想世界，表現挪威人的特質和人類生活。我想讓大廳的新古典主義風格和我的繪畫風格有共同的特點，特別是簡樸。儘管畫是挪威的，但它們將有機地結合起來。我想讓三件主體作品〈太陽〉、〈歷史〉和〈母親〉產生宏偉而令人震驚的效果，而周圍那些小作品就更柔和、更明快一些，以保持大廳的風格，造成一個畫框的作用。」拋開主體畫不談，周圍用來做「畫框」的小作品孟克也畫了多稿。最終的完成圖

中，〈太陽〉左邊的構圖是瀑布下三個人，一個站著將手伸向日光，一個伸開手臂坐著，第三個躺在地上休息。〈太陽〉的右邊，我們發現了一個繼續表現主體畫中太陽光的構圖，在太陽的光線中，小天使形狀的發光精靈在空中舞蹈，而下面部分是兩個躺著休息、陷入沉思的人。

值得一提的是，孟克並沒有像當時大多數創作壁畫的藝術家一樣採用溼壁畫的手法來完成這幾幅作品——實際上，孟克幾乎沒有採用過溼壁畫的形式。這種繪畫方法要求畫家用筆果斷而且準確，因為顏色一旦被吸收進灰泥中，要修改就很困難了，所以並非所有的畫家都能勝任這一艱苦而繁複的工作。而且在牆壁上作畫時，不能等著牆皮完全乾燥後再畫，而是要在牆灰潮溼尚未全干的時候就開始作畫了，這樣，畫上去的色彩容易滲入潮溼的牆皮裡，色彩與牆皮混在一起，才不易脫落。這種技法無疑有它獨特的優勢，但也有明顯的缺點：畫在溼泥灰上的顏色在乾燥後常會變淺，最終往往形成一種灰濛蒙的效果，色彩極難把握。對色彩極其敏感的孟克在最初創作壁畫的時候便放棄了這種技法，而採取先在畫布上作畫，最後裝飾在牆上的手段，因此，至今我們看到奧斯陸大學的壁畫仍相當限度保留了一個世紀前的效果，色彩強烈而鮮明。

左手邊的〈歷史〉是三幅主體畫中最寫實的一幅。畫面左側是一株古老的橡樹，樹幹粗壯，枝椏遠遠地延伸，撐起雖未

實際畫出卻可以想像得到的龐大樹冠。樹下，位於畫面中心的是一個老人和一個孩子。老人面容滄桑，衣著古樸，似乎在用悠遠的語調向孩子講述著很久以前的故事；孩子純真的臉上滿是好奇。由於在克拉吉居住期間，孟克受到優美的自然環境的薰陶，筆下的風景畫愈加明麗，這使得〈歷史〉這幅畫中對自然環境和古老橡樹的表現非常到位，鮮明的輪廓和寫實的細節處理顯得遊刃有餘。這棵古老的橡樹可以看作是一個象徵，生命之樹，這也是在孟克的畫作中曾反覆出現的意象；而老人，則可以視為傳統的承載者。選擇老人這個意象，孟克是經過反覆比較和考量的。最初孟克設計了一位先知的形象，他以一個兩性人的樣貌出現，同時具有男人的鬍子和女人的胸部，手舉在額前。這樣的一個形象允許各種哲學意義上的解讀，晦澀難明。而在另一稿的設計中，一個年輕的裸女身體伸直躺在老人膝蓋上，旁邊一個小孩用手捂住眼睛似乎在哭，這個景象被孟克稱為「哀悼基督」。然而最終，孟克的畫剔除了宗教意象和哲學的晦澀解釋，最直白地將主題表現了出來。

　　溼壁畫技法，是牆壁繪畫的最持久的形式，先在作畫的牆上抹上粗糙的灰泥，形成「粗灰」層，草圖就描畫在這層灰泥上，漸漸滲進牆壁裡；然後再在其上覆蓋一層「細灰」層，並且在上面重畫一遍草圖。畫家在這層潮溼的新泥灰上，用以水調和的顏料作畫，在這一階段，顏色和牆壁就會永久地融合在一起。

　　主體壁畫右手邊的一幅是〈母親〉，又被叫做〈母校〉或〈祖國〉。原本被安排在這個位置的是〈探索者〉，強調青春、探索和學習自然，後來轉變歸結到偉大的母親、永恆的再生這一主題上。在這幅畫的中心，一位婦人和懷中的兩個孩子吸引了人們的絕大部分注意力，這位母親的表情溫柔喜悅，慈愛地看著自己的孩子；這組人物右邊另有兩個兒童，但形象並不突出，幾乎與環境融為一體。這幅畫的風景也表現出一片平靜的氣氛。右邊前景有一棵大的冷杉樹，在樹的後面是一片白樹，富於裝飾味道的白色樹幹與背後藍色的小丘形成對比。左邊，有一條蜿蜒的海岸線，水面反映著樹木和小丘，以及飄著白雲的高高天空。

　　主體畫正中央的〈太陽〉無疑是整個慶典太廳壁畫的絕對主角。〈太陽〉是一幅寬達四米半、長達八米的巨幅畫作，以紅、藍、粉紅、金等顏色描繪出燦爛豐富的光線。

　　畫的上面三分之一部分和該畫中心組合的太陽光完成了傳統的文藝復興三角構圖，畫底下三分之一部分覆蓋著大地和海岸線，一直延伸至畫的中部。光線外圍以偏冷的色調調和畫面，光線呈圓形交織放射；海岸和小丘的曲線都點綴以珠寶似的小色塊；中央的白色如火團一樣地崩裂，與輻射的黃光線相融合，顯出無盡的能量，在主體太陽下還有一個像蛋黃一樣的小太陽，體現了宏偉的意境。整個畫面磅礡大氣。太陽就像生命之源，對日照少的挪威來說尤其如此。當我們站在這幅畫面

前時，感到一種光明籠罩了身體，刺激了心靈：這是克拉吉的太陽、挪威的太陽、北歐的太陽、人類的太陽！ 此畫是孟克以其獨特天賦完成的巔峰之作，同時也是他 20 世紀上半葉最重要的作品之一。孟克使用非人物的主題避開了所有寓言性的引喻，同時也沒有專注於裝飾風格的寫實景象，而是將斑斕而富有活力的色澤賦予了太陽的光譜，讓雄偉的太陽原始而厚重，使人想到柏拉圖的對話，想到但丁的詩篇，想到永遠偉大的力量。

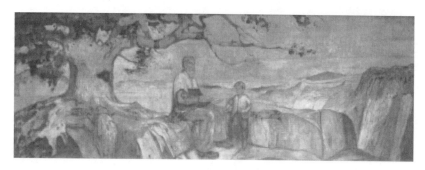

〈歷史〉（局部），1909—1914 年

所有這些壁畫的突出特點是構圖巧妙、簡單、有力，它們使整個慶典大廳具有了教堂那樣的莊嚴氣氛。從這些畫裡，我們已經完全看不到那個曾經憂鬱消沉的孟克的影子了。當這幅畫最終揭幕的時候，孟克滿足而疲倦地坐了下來，他需要休息一下勞累的身軀，同時也該感受一下被公眾承認的榮耀了。

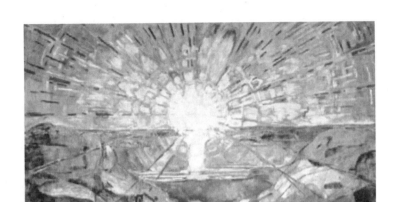

〈太陽〉，1911─1914 年

名揚世界

　　1908 年是孟克個人生活的轉折點，從這時開始，他也逐漸獲得了公認的地位和聲譽。這時候，現代派藝術已經由 1890 年代的星星之火發展成了燎原之勢，孟克被新一代藝術家們奉為精神領袖和先驅，因為現代藝術在作為一種風格上的傾向確立之前，孟克就已經開始研究一些問題了。1908 年，他被挪威授予爵士勛章，就已經是一個代表性的里程碑。這一年，奧斯陸國家美術館在主任詹斯‧瑟斯主持下，又收購了孟克的 5 幅作品。

　　在 1910 年至 1918 年期間，孟克的作品在柏林展出了 11 次，在奧斯陸 8 次，在斯德哥爾摩 6 次，在哥森堡 4 次，在哥本哈根 3 次，在巴黎 2 次。第一次世界大戰的那幾年在一定程

度上限制了他在歐洲大陸展覽的可能性，可是，在維也納、慕尼黑、羅馬、漢堡、德勒斯登、布雷斯勞、巴門、耶拿、杜塞爾多夫、萊比錫、卑爾根、特隆赫姆和克拉吉洛仍有他的展覽。他的作品已經遍布歐洲大陸。其中比較重要的是 1912 年德國科隆舉辦的那次世界性的現代藝術展覽，目的是對現代藝術進行較全面的概括和評述，明確發展的傾向。孟克作為一個對現代藝術的奠基起了重要作用的藝術家被邀請參加了展覽。在這裡，他結識了德國科隆〈早期日聯合報〉的名譽委員科特·格提塞，他在 1917 年出版了一本關於孟克的書。1913 年，在柏林舉辦的秋季畫展上，孟克和畢加索是應邀參加畫展的僅有的兩個外國人，主辦方專門為他們各自開闢一間畫室，展出自己的作品。

從 1919 年造成 1943 年去世，孟克在歐洲大陸共舉辦了 90 次展覽（二戰期間只有 4 次，都是在斯堪地納維亞半島上），其中比較重要的一次是 1922 年在瑞士蘇黎世舉辦的大型展覽，展出了 73 幅油畫、86 幅版畫。而在他藝術生活中規模最大、也象徵著他藝術聲譽巔峰的，是 1927 年在柏林國立美術館舉辦的大型回顧展，展出了 223 幅油畫、21 幅水彩和素描；緊接著，這些作品又在奧斯陸國家美術館展出。

我們要注意的是，這些頻繁的展覽已經跟過去孟克漂泊歐洲時期由畫商操縱的展覽截然不同。在這些展覽中，孟克是被邀請、被尊重的對象。孟克本人也並非每次展覽都到場，實際上

自從他永久居住在挪威以來，雖然也有旅行的時候，但已經遠沒有以前那樣緊張和範圍廣。特別是他人生的最後十年，幾乎足不出戶。

1933 年，在 70 歲生日之際，他收到了大量的禮物，有來自他的朋友的，也有來自崇拜者的。其中有：法國授予他榮譽勛位十字勛章，挪威授予他聖奧拉夫最高十字勛章。他的老朋友詹斯·瑟斯和住在奧斯陸的高更的兒子波拉·高更在挪威出版了孟克的第一本傳記。

1928 年在英國倫敦皇家美術協會中出現了孟克的 5 幅作品，這是他的作品第一次出現在英格蘭島（1936 年他又在這裡舉辦了一次個人畫展）。1931 年，孟克受蘇格蘭藝術家協會的邀請，在愛丁堡舉辦展覽，展出了 12 幅作品。

次年，蘇格蘭國家美術館在格拉斯哥組織了一次展覽，有孟克的作品參展。

孟克的作品首次被介紹到美國，是在 1912 年，參加的是美國斯堪地納維亞協會在紐約主辦的現代斯堪地納維亞美術展覽。1913 年，孟克又在紐約舉辦的「軍械庫畫展」上展出 8 幅版畫作品，博得了很多好評。1915 年，孟克參加在舊金山舉辦的巴拿馬和平國際美術展覽會，他的版畫作品獲得了金質獎章，這些作品也在波士頓和芝加哥展出。

　　1929 年，孟克作品在聖弗朗西斯科孟克參加了一次國際展覽。1931 年，他的版畫作品在底特律展出。匹茲堡的卡內基學院分別在 1926 年、1927 年、1933 年和 1934 年分 4 次展出了孟克的畫作。

　　就連在遙遠的東方中國，也有一個叫魯迅的文學家在 20 世紀 30 年代痴迷於孟克的版畫藝術，還自己編定了孟克的版畫集，他的小說集甚至也取名為〈吶喊〉。

第 7 章 最後的日子

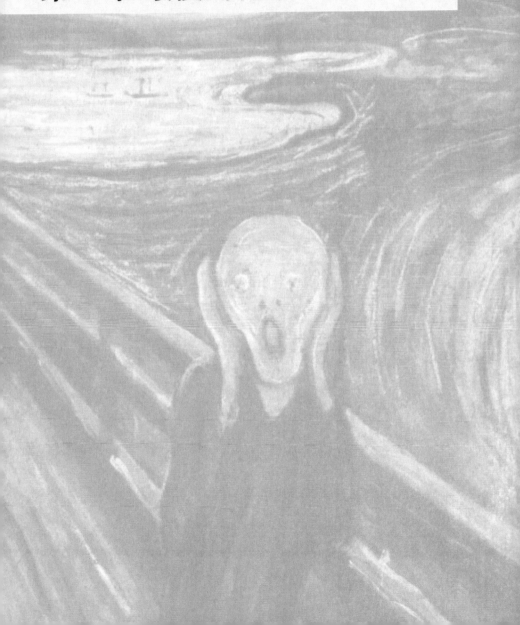

晚年生活

自從 1909 年回到挪威以後，孟克先後購置了四處房產，工作室加起來有四十多間，與他年輕時曾經身無分文、流浪歐洲各地甚至欠下房租的狀況相比，真是天壤之別。四處房產相距不遠，周邊環境各有特色，孟克喜歡不斷地更換工作環境。不過在他晚年，最常住的還是克里斯蒂安尼亞西郊的艾可利莊園。

此時孟克對畫畫的熱情絲毫沒有減少，他的藝術地位已經得到公認，現在畫畫，只是一種安度晚年的方式。只有拿著畫筆，他才感覺到生命的存在。老友來訪，不需客套，直接走進他的工作室，孟克點點頭，算是打了招呼，然後注意力又集中到模特兒身上。

他把畫布架在畫架上，凝視模特兒一會兒，陷入思索，然後又看一看，接著就伸直手臂，拿起炭筆畫出最初的幾筆。他邊畫邊觀察，慢慢地，觀察模特兒的次數越來越少，到最後就完全專注於畫布。模特兒似乎很熟悉孟克的工作方式，能把握合適的時機放鬆一下，而且也不多說話，兩人配合默契。

孟克喜歡用自己熟悉的模特兒作畫，因為跟陌生的模特兒合作，他需要不停地跟模特兒說話，他是怕模特兒說話會打斷自己思路。在畫了二十多分鐘素描後，他開始用顏料，這裡一點那裡一點，還不時把畫取下畫架，放到另一間屋子，站到遠一點的地方對畫沉思，然後又把畫放回畫架，更加專注地作畫。

　　這裡每個房間都是他的工作室，他只有幾件老家具，幾把籐椅就算是最奢華的東西了。而畫框、畫架、畫頁、石版印刷機、銅版畫工具、電爐等，卻在每個房間都能看到，顏料管、松節油、畫筆、調色板散亂地放在地板、裝貨箱和椅子上。這已經是他多年的習慣，不管房間是大是小，總是顯得同樣擁擠。

　　當畫進入到最後的階段時，房間裡更加沉寂，只聽到畫筆在畫布上柔和的嚓嚓聲。有時他用力很強，塗抹著奔放的筆觸，鬆動的畫框會發出咯吱咯吱的響聲。畫作終於完成了，一幅美麗的女裸體呈現在畫面上。孟克滿意地放下畫筆，給模特兒披上人衣，吻吻她的面頰：「親愛的，辛苦你啦！」模特兒溫柔　笑，到外面去休息。孟克這才招呼朋友一起欣賞這幅畫。朋友隨意地說：「她可真迷人，不是嗎？」

　　「哦，當然。她是個東西方混血兒。」「做畫家真有福氣，總是守著年輕美麗的姑娘。」「哈哈，可惜我們都已經老了。」

　　「就是這個模特兒，比爾吉特，跟我好幾年了，她還是我的管家呢。前些日子，我向人家求婚，人家理都不理。」「老夥計，真是開坑笑。年老的愛戀年輕姑娘，可以理解。人家年輕姑娘憑什麼看上你這個老頭子？」孟克與朋友同時自嘲地大笑起來。

　　早已經對愛情泯滅了熱情的孟克，自然不指望還有什麼婚姻。晚年，孟克像描繪自然生命一樣地描繪著模特兒，年輕模

特兒那蓬勃的生命力，讓他很珍惜。他先後跟幾位模特兒保持
著長期的合作，跟她們的交流是老畫家很開心的事，半開玩笑
半認真的求婚，絲毫不影響他與模特兒的關係。在〈坐在長沙
發上的模特兒〉這幅畫中，一位身姿曼妙的姑娘坐在沙發上，
穿著寬鬆的毛衫和長裙，臉上露出恬靜溫柔的神情，背景是書
架、畫框和家具，顯得很家常，很親切。

在畫這幅畫時，藝術家是否把模特兒看成了這個房間的女
主人呢？孟克把朋友帶到自己的露天畫室參觀，這間畫室是在
1929 年建造的。這裡就像一個木柵欄圍成的圍場，直接暴露在
陽光下，只是沿牆有窄窄的屋頂，可以幫貼牆放置的畫作遮擋
風雨。孟克自己馴養的梗犬也跟進來，圍著主人的褲腿轉來轉
去。孟克說：「這個畫室是我設計的。這樣既可以在戶外作畫，
又因為圍牆而阻斷了干擾。」朋友問：「這些畫常年掛在這裡
嗎？」顯然，有些畫已經褪色了，有些畫的顏料還產生了裂紋。
孟克撫摸著畫作說：「畫就像自然一樣，是有生命的。把它們
放在室外，充分地跟自然親近，它們會在不同的光線和陰影以
及不同的季節裡呈現不同的面貌。當它在這裡放幾年以後，就
比較有樣子了。」

這位藝術大師在晚年的一些性格癖好，也十分有趣。朋友
來訪，他侃侃而談，神采奕奕；但有時，卻整天不說上一句話。
跟他一起住的僕人或親屬有事問他，他就用書寫的方式來表

達。他對自己年輕時的畫作非常珍惜，有的毀了的、丟了的或賣
了的，到了晚年，他都想辦法重新畫出來，所以他的很多畫都
有不同版本。他雖然不常出去旅遊，但喜歡讀報紙看新聞，對
新鮮的事物很感興趣，那時話劇舞台上出現了電燈照明的視覺
效果，他覺得不錯，也巧妙地用在室內人體畫中。作為一個一
輩子跟視覺藝術打交道的人，他對照相機和攝影機的偏愛也值
得一談。

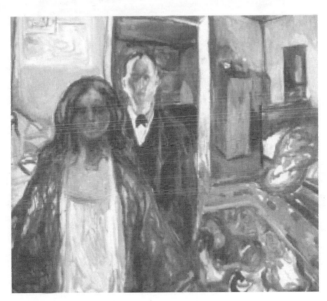

〈藝術家和他的模特兒〉，1919—1921 年

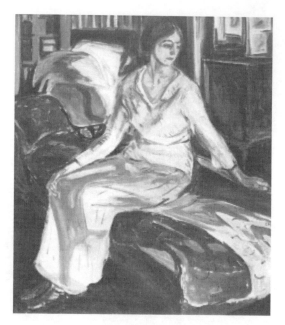

〈坐在長沙發上的模特兒〉，1924 年

　　早在 1902 年，孟克就在柏林買了一台小巧的牛眼照相機。這台相機陪伴了他很多年，他有時會照出照片，再根據照片畫畫，當然，這絕不是原樣呈現，而是他觀察的一種方式。實際上，他曾說過：「照相機永遠不能跟畫筆進行競賽，除非是在天堂和地獄裡使用。」這就是說，只有畫筆才能表達出那種猶如天堂和地獄的情緒。孟克除了拍景物，還喜歡自拍，類似於今天用手機自拍的大頭照，單手捏住相機，鏡頭朝著自己，或正面或側面，都不固定。當照片洗出來時，會有一些意想不到的效果讓孟克大呼過癮。

　　孟克很喜歡電影，還從中汲取了不少表現手法，我們在孟克的不少畫中，都可以看到那種突出前景、強調對角線的構圖，可以看齣電影與照相技術革命的影響。他的不少具有革新思維的作品中，都能看到類似電影的視覺設計，製造出人物向著前方、向著觀眾方向移動的幻覺。不過，他第一次親自「拍電影」，是在 1927 年。這一年，他知道自己的作品回顧展將要在柏林舉行，這將是一次規模空前的回顧展，所以，他在法國買了台攝影機，一買到手，就先拍了不少街頭即景來練習。到了柏林，他用攝影機記錄自己畫展的情況。然後，他又到德國東部的德勒斯登旅遊。

　　他對車水馬龍的街景十分偏愛，不過也沒忘了拍易北河邊的代表性建築：王宮廣場和薩克森國王雕像。回到國內以後，他還在自己的工作室拍了不少有趣的素材，包括自己的花園和奧斯陸大街上的景象，當然，還有部分自拍。從這些，可以看出這位老人的童心。

自畫像，從衰老走向死亡的自我觀察

　　孟克從小體弱多病，有相當長的時間在病床上度過。在中年時期，他曾長年與菸草和酒精為伴。漂泊浪蕩的生活嚴重損害了他的身體和精神健康，以致他數度進入療養院。他親眼目睹了太多身邊的親人和朋友的生老病死，對自己的生命長度似

乎沒有任何期待。他青年時就曾懷疑自己活不過 30 歲。在生病和精神墮落的時候，他隨時準備迎接死亡。但命運總是很神奇，他在健康狀態的起起伏伏中活到了八十高齡。在晚年生活中，他畫了大量的自畫像，透過這種方式來審視自己的生命。

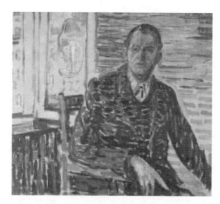

〈在雅各布森醫院中的自畫像〉，1909 年

　　1919 年，一場人類歷史上最致命的傳染病 —— 西班牙流感，降臨到孟克的頭上。他在頭痛、高燒中感到自己就要踏入深淵，地獄的烈火將要啃噬他的肌體。但幸運的是，他活了下來。他當時還不知道，這場疾病造成全世界 17 億人中的 10 億人感染，2500 萬到 4000 萬人死亡，遠遠超過了剛剛過去的世界大戰。

　　他拖著剛剛痊癒的身體，畫了一幅〈流感中的自畫像〉。畫中的孟克穿著厚重的袍子靠在一把藤椅上，一副剛剛從幾乎耗盡生命的疾病中恢復過來的模樣。這與十年前在哥本哈根結

束治療後畫的那幅充滿力度的自畫像形成了多麼鮮明的對比！
孟克的自畫像從來不是對自己寫實的描繪，而是與當時的精神
狀態有密切聯繫。如果我們看孟克晚年的照片，看到的是一個
精神矍鑠、身材挺拔的老人，依稀透著年輕時的英俊，但是自畫
像中的孟克卻衰老憔悴。

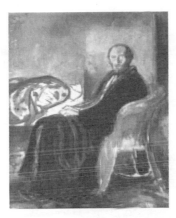

〈流感中的自畫像〉，1919 年

　　在一幅〈夜晚流浪的自畫像〉中，體現的似乎是他深夜夢
遊的場景，兩眼從顴骨處開始使一片陰暗，面部充滿粗糙的線
條，身體微微向前躬著，造成一種清冷渾濁的氛圍。

　　1930 年的 5 月，一個意外事件幾乎斷送了孟克的畫家生
涯。由於過度的工作勞累和高血壓病，他的右眼底一根血管破
裂，左眼的視力也大幅下降，在一段時間裡幾乎完全失明。他
只好聽從大夫的建議進行長時間的休息。在修養的這段時間

〈夜晚流浪的自畫像〉，1923 年

裡，他看著眼前時而一片黑暗時而像萬花筒一樣變幻莫測的圖像，慢慢回憶自己的一生。許久沒有像現在這樣放下調色板和畫筆休息過了，這次會是永遠的告別嗎？如果無法康復，那麼藝術生命的終結對他來說也就相當於生命的終結了。到了 8 月分，眼疾的治療有了很大進展，孟克迫不及待地拿起久違的畫筆，畫出了一系列光怪陸離的圖案。他在一張紙上用透明的水彩原料畫了一個大的光圈，四周是暗沉的斑斑點點，中間一道白色夾雜著紅色的曲線。旁人問他畫的是什麼，他說，這是眼睛生病時的視網膜。這時，我們發現，經過這段時間的思考，他似乎對生命豁達了很多。他像科學家一樣，根據自己的體驗記錄視力在生病情況下造成的視覺紊亂，用自嘲的態度面對日漸衰老的自己。

在生命最後的幾年裡，他就像一個旁觀者一樣，看著畫中的另一個自己與死亡提前接觸。他在為一個醫生朋友畫的肖像畫中，描繪了一具正在被解剖的屍體，而那具屍體就代表著孟克自己。在〈吃鱈魚頭的自畫像〉中，手持刀叉的孟克兩眼呆滯地望向畫面之外，與面前的鱈魚頭的眼睛何其相似，似乎象徵著他在解剖自己的頭顱。他用畫筆塗鴉了很多自己面部的速寫，凌亂的筆觸、誇張的紋路，無不表現出生命最後的衰弱和不安。

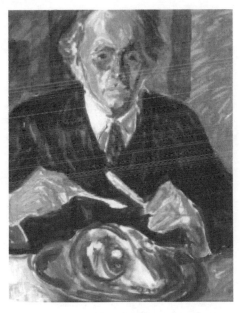

〈吃鱈魚頭的自畫像〉，1940 年

在生命的最後幾年中，孟克依然集中了所有的精力進行著頑強的創作，畫出了兩幅代表他晚年風格的傑作。在〈在時鐘與床鋪之間的自畫像〉中，孟克直立在他的臥室裡，他的右邊是一座落地的大座鐘，左邊是一張有彩條床罩的床，身後是一牆的藝術作品。這裡，鐘錶上沒有時間刻度，意味著時間的停滯，而那張代表著休息的床就像即將承接他的屍體的靈柩台。他孤獨地站立在鐘與床之間，雙手無奈而沉重地下垂著，脖頸和肩膀細瘦無力，臉很憔悴，雙眼呆呆注視著前方，呈現出的似乎是對生命將盡的無奈。

〈在時鐘與床鋪之間的自畫像〉，1940 年

在另一幅作品〈晚年的自畫像〉中，畫家站在窗戶前，斜睨著窗外，嘴角向下撇著，表情剛硬而犀利。窗外，是挪威最常見的冰天雪地的冬景，白雪裏纏著樹枝；室內，供暖設施的顏色與白雪一樣冰冷。但畫家旁邊的牆壁卻像火一樣瀰漫著紅色，與畫家黑紅的臉膛互相映襯。這幅畫的情緒是那麼強烈，人物似乎在輕蔑地等待死神的到來。

〈晚年的自畫像〉，1943 年

孟克是一個透過畫來表達心靈感受的藝術家，而自畫像是他對自己最直接的旁觀和考察，他一生的自畫像達上百幅之多。很少有藝術家能夠像孟克這般無情地剖析自己，他透過自畫像來審視自己的藝術家角色、自己與周圍世界的關係以及生命從衰老走向死亡的過程，他是最為極端的不恥於在畫中暴露自己的醜陋的畫家，因為他相信人類的心智，遠遠不是那些傳統肖像所能捕捉到的。

二戰之痛

1933 年初，老藝術家孟克依然像往常一樣在自己的埃克利畫室過著閒適安寧的日子。這一年，他將度過 70 歲生日，老朋友們早就開始給他準備禮物了，詹斯‧瑟斯和住在奧斯陸的高更的兒子波拉‧高更也基本上完成了他的第一本傳記，今年就能出版了。一切似乎都很平靜，絲毫沒有跡象能夠預示接下來世界的巨變。

就在這一年，阿道夫‧希特勒在德國上台，對國家生活進行了全面改組，建立起集權統治的法西斯體制，並且加緊擴軍備戰，世界戰爭的論調甚囂塵上。集權和戰爭是毀滅人類生命的惡魔，也是摧毀文化的劊子手。本來是純粹的藝術，一旦捲入政治的紛爭中，便被強加了其他含義。

納粹黨推行極端的民族主義，黨魁希特勒年輕時也曾立志當畫家，他只喜歡傳統保守並且能體現德意志民族優越性的作品，把反傳統的現代性畫作都視為反傳統的象徵。

1937 年，收藏在德國的各家博物館的 82 幅孟克繪畫，在德國大眾畫廊展出，被納粹分子指控為「頹廢派作品」並予以沒收。這個消息深深震驚了孟克，他擔心自己畫作的命運。他還不知道，跟他的作品遭受同樣厄運的現代派作品達一萬六千多幅，其中大部分被賣掉、燒燬或被納粹黨的首領搶走，孟克的那些作品也很快出現在了瑞士的拍賣行，有的還出現在了奧斯

陸的拍賣行。他甚至應該慶幸，自己的作品沒有被選出來參加「頹廢藝術」展：納粹分子從全國沒收的所謂頹廢派作品中選出七百多幅在慕尼黑展出，他們把這些畫作跟精神病人的畫並陳，把藝術家作為嘲笑諷刺的對象。

1939 年 9 月 1 日，德國利用閃電戰入侵波蘭；兩天後，英法對德國宣戰，人類歷史上規模最大的戰爭拉開帷幕，全世界被捲入硝煙和戰火；7 個月後，挪威被德國占領。

孟克想到自己藏在德國的作品，現在挪威的國土也在納粹的魔爪之下了，那自己是不是岌岌可危了？他既擔心，又心痛。德國，那是他的第二故鄉啊。那是一個包容的、仰慕大才的民族，那是一個崇拜文化的地方。正是在德國，他創作了自己一生中最重要的作品，最早贏得了國際聲譽。

德國是他舉辦畫展次數最多的地方。1923 年，他就被授予德國皇家美術學院的成員資格，1925 年被選為慕尼黑的巴伐利亞藝術學院的榮譽成員。他被德國的橋社、青騎士社等表現主義藝術團體奉為先驅。他對在挪威的德國的年輕藝術家關愛有加，還給予經費上的幫助。可是現在，德國成了他的敵人。

他為自己的祖國而心痛，決心不與侵略者往來。對祖國的愛，使他在 1940 年 4 月 9 日 —— 德國軍隊攻陷挪威 14 天後 —— 立下遺囑，將全部作品捐獻給奧斯陸市。

他更加沉默寡言，只是默默地整理自己的筆記和文章，這裡承載著他的一生。他回顧自己一生，經歷了種種苦難，幾乎

像走鋼絲一樣，隨時面臨著崩潰和死亡。但是命運之神似乎在跟他開玩笑，讓他活了這麼久，讓他有充分的時間去回憶和總結。所有故人都已經凋零，只剩下孤獨的他。

同時，他也是達觀的，在以頑強的毅力克服了生命中的各種感情危機和病痛之後，他完成了自己這部氣勢恢弘的人生交響曲。

1943 年 12 月 19 日，已經度過了 80 歲生日的孟克，正在艾可利畫室的火爐旁靜坐著。他的頭髮已經全白，身上的皮膚鬆弛下來，薄得透明，像一條吐盡了絲的蠶。風燭殘年的孟克覺得這年冬天比往年更加寒冷，天空更加陰霾，透著死亡的氣息。突然，一聲巨大的轟鳴打破了沉寂，孟克覺得身體一震，耳朵嗡嗡地響了好久，他眼看著門窗玻璃七零八落地掉了下來。原來，是反納粹組織襲擊了彈藥庫，孟克家附近的碼頭被人蓄意炸了。不明所以的孟克受到了驚嚇，精神一蹶不振，從此臥床不起。一個月後，1944 年 1 月 23 日下午，81 歲的挪威畫家愛德華‧孟克，在他奧斯陸郊外的艾可利畫室，停止了呼吸。他的家人都已經在天堂等他，此時陪在他身邊的，只有 1008 幅油畫、15391 張版畫、4443 幅水彩與素描、6 尊雕塑、6000 冊藏書，還有他整理好的自己多年以來的筆記、信件、照片、繪畫工具。

表現主義的先驅

　　孟克是一個在藝術領域獲得多方面成就的藝術家，終其一生，他都沒有停止對藝術的探索和開拓。他的作品主題和體裁廣泛涉及人物肖像、風景、動物、版畫、油畫、裝飾壁畫等多個方面。他善於思索和總結，將自己的藝術見解和理論付諸筆下，加以文學性的表達，形成了大量學術性和文學性兼備的文字遺產。

　　孟克的藝術大都離不開與個人經歷相關的主題，這是從藝術之路起步時就奠定了的。一方面，他把個人的身世、家庭的創傷造成的悲觀絕望的氣質訴諸藝術，自我剖析和表達內心的情緒；另一方面，為了克服這種與生俱來的孤獨、痛苦，他又不得不與內心的消極情緒作鬥爭，他的藝術就是內心矛盾和鬥爭的形象化表現。

　　孟克的作品中帶有一種無可奈何的感傷色彩，這既與他的個人經歷和內心世界有關，又與社會環境有關。在藝術史上，孟克被認為是「世紀末」的畫家，他的主要畫作幾乎都完成於1890 年代，體現了歐洲知識分子和藝術家精神生活特有的時代烙印。19 世紀末以來，資產階級傳統的精神文明、宗教教義和價值觀受到了現代工業化和都市化洪流的猛烈衝擊，社會異化，都市動亂，舊的精神趨於瓦解，新的觀念又未形成。在這種背景下，人們處在機械和資本的漩渦中，感到無法排解的壓力和

困境。理智受到干擾，人們的精神處於極度不安寧的狀態，處處都是緊張的氣氛。而孟克的畫作中表現的孤獨、恐懼以及對生命的解構，喚起人們強烈的共鳴。

從藝術開拓的角度，他成長在印象派、後期印象派、「新藝術」運動崛起的年代裡。他從最初學院藝術流行的自然主義、外光主義，到在 1980 年代作品中有社會傾向性的現實主義，到橫跨進入印象主義，最後找到了與自己的心理傾向最一致的表現主義的風格，找到了最真誠的藝術表達方式。他藝術中的理想主義和非原型的主觀表現，給後來的表現主義以決定性的影響。他與梵谷、塞尚、高更、馬諦斯、畢卡索等現代派大師，都在磨難中甘當殉教者和聖徒，開啟了一個轟轟烈烈的現代藝術新時代。他的文化魅力將不斷地波及未來的時空。

當孟克去世的時候，挪威仍被德國占領，他的收藏不能立刻公開。1945 年，德國投降，歐洲大陸終於迎來了久違的和平，沉寂多年的文化活動終於復甦。經歷了戰火的人們對人生的認識更加深刻。1946 年，奧斯陸國家美術館舉辦了孟克遺贈展覽，孟克的作品再次與公眾見面。人們對這位藝術大師表達了崇高的景仰和珍惜。很快，建立專門的博物館來保存孟克藝術遺產的方案被提上日程。1963 年，孟克誕辰一百週年，孟克博物館建成開放。

如今，孟克博物館已經與議會廣場、大劇院、維格蘭雕塑公園一樣，成為奧斯陸市的代表，是旅遊者必去的地方。那裡陳列著孟克的代表性畫作、他使用過的工具、他的手稿、他童年的家具；地下放映室裡，一部孟克的傳記電影在循環播放。2001年，他的祖國挪威將他的肖像和作品印在了最高面值1000克朗的流通紙幣上，正面是〈憂鬱〉的海灘、棧橋背景，背面是那光芒萬丈的〈太陽〉。但我們應該記住，孟克的藝術的騰飛，是從卡爾·約翰大街那次10歐爾（註：100歐爾約等於1克朗）一張門票的個人畫展開始的。

挪威貨幣上的孟克肖像（正面）

挪威貨幣上的孟克肖像（反面）

附錄　孟克年譜

1863 年，12 月 12 日，生於挪威南部小鎮洛登。父親是克里斯蒂安·孟克。
　　　　母親是蘿拉·比尤斯塔德。
1864 年，1 歲。遷居挪威首都克里斯蒂安尼亞。
1868 年，5 歲。母親肺結核去世。卡琳阿姨照顧家庭。
1877 年，14 歲。姐姐蘇菲亞肺結核去世。
1879 年，16 歲。進入以培養工程師為目標的專科技術學校。
1881 年，18 歲。11 月，從技術學校退學，進入學習美術的國家藝術學校。
1882 年，19 歲。與 6 名年輕藝術家在議會廣場租畫室，接受自然主義畫家克
　　　　羅格指導。
1883 年，20 歲。第一次參加克里斯蒂安尼亞秋季畫展。
1884 年，21 歲。加入波西米亞集團，與首領漢斯·耶格交往密切。與有夫之
　　　　婦米莉戀愛，以悲劇告終。
1885 年，22 歲。初次旅行巴黎，接觸印象派、後印象派。
1886 年，23 歲。完成〈病童〉，在秋季畫展上展出，引起抗議風暴。
1889 年，26 歲。春天，在克里斯蒂安尼亞舉辦了第一次個人展覽，由此獲得
　　　　國家獎學金，得以赴巴黎留學。冬天，與丹麥詩人艾曼努爾·戈爾
　　　　斯坦在巴黎郊區聖克盧居住。父親去世。創作〈聖克盧之夜〉。
1892 年，29 歲。為回應濫用獎學金的謠言，在卡爾·約翰街舉行個人展覽，
　　　　從此斷絕與挪威官方美術機構的關係。是年被柏林美術家協會邀請
　　　　展覽，引起軒然大波，畫展被迫關閉，被稱為「柏林醜聞」。在畫
　　　　商支持下在杜塞爾多夫和科隆辦展覽，從此定居柏林。與黑豬酒吧
　　　　團體中史特林堡、普茲拜科夫斯基、梅爾格雷夫等關係密切。在隨
　　　　後的兩年中，「生命」組畫開始形成。
1893 年，30 歲。創作〈吶喊〉。12 月 3 日，第一次展出以「愛」命名的系
　　　　列作品。
1894 年，31 歲。〈愛德華·孟克的藝術〉一書出版。在柏林創作了第一批銅
　　　　版畫。與雜誌〈潘神〉有聯繫。

附錄

1895 年，32 歲。弟弟去世。梅爾格雷夫為孟克出版了 8 幅銅版畫在內的對開本書冊。

10 月，回到克里斯蒂安尼亞，在卡爾・約翰大街布魯奎斯特美術館舉辦主要作品回憶展，國家美術館收購〈抽菸時的自畫像〉。結識易卜生。

12 月，巴黎〈白色評論〉雜誌發表了孟克的石版畫〈吶喊〉。

1896 年，33 歲。來到巴黎，開始嘗試彩色石版畫和第一批木刻版畫。為波德萊爾的詩集作插圖設計。參加巴黎秋季獨立沙龍畫展。

1897 年，34 歲。再次參加巴黎秋季獨立沙龍畫展，展出 10 幅作品。開始在萊茵河兩岸贏得聲譽。9 月，在克里斯蒂安尼亞舉辦大型綜合展覽，獲得成功。

1898 年，35 歲。與挪威酒商的女兒圖拉・拉森相戀。

1899 年，36 歲。到義大利旅行，研究文藝復興時期的藝術，對拉斐爾的大型裝飾畫感興趣。

1902 年，39 歲。在柏林分離組織的展覽中展出 22 幅「生命」組畫。與圖拉・拉森之間的愛情糾葛導致手槍走火事件。受贊助人林德醫生邀請來到呂貝克居住數月，創作了一系列以林德住宅、花園、家人為題材的作品，包括 14 幅銅版畫和 2 幅石版畫。古斯塔夫・斯基夫勒為孟克的版畫作品編制目錄。

1903 年，40 歲。和 1904 年兩次參加了巴黎的春季獨立沙龍畫展，都受到了普遍歡迎，並引起了正在興起的野獸畫派藝術家們的注意。

1904 年，41 歲。在威瑪宮廷受到歡迎。在柏林和漢堡分別與畫商簽訂了版畫和油畫出售權的合約，不久後悔，發現自己處在畫商控制之下。直到 1907 年才在林德醫生幫助下解除合約。

1905 年，42 歲。在捷克首都布拉格舉辦畫展，是其藝術生命中最難忘的經歷之一。

1906 年，43 歲。為柏林里恩哈特劇院設計壁畫，為易卜生的兩部舞台劇設計布景。

1908 年，45 歲。精神崩潰，住進哥本哈根的雅各布森療養院。被皇家藝術協會授予聖奧拉夫勛章。

1909 年，46 歲。回到挪威，在南海岸克拉吉買下房地產。從此定居挪威。畫風轉向明亮寧靜。開始為奧斯陸大學節日廳的裝飾畫進行創作設計。

1910 年，47 歲。買下維茲登房地產。

1912 年，49 歲。德國科隆舉辦世界性的現代藝術展覽，孟克受到邀請。

1916 年，53 歲。9 月 14 日，奧斯陸大學禮堂壁畫揭幕。在克里斯蒂安尼亞近郊艾可利購房，減少與人交往。

1919 年，56 歲。感染西班牙流感。

1927 年，64 歲。在柏林國立美術館舉辦大型作品回顧展，展出了 223 幅油畫、21 幅水彩和素描，繼而這些作品又在奧斯陸國家美術館展出。自己拍攝電影短片。

1929 年，66 歲。在艾可利莊園建造露天畫室，讓作品「親近自然」。

1930 年，67 歲。眼疾發作，右眼遭到損傷，視力下降。

1933 年，70 歲。生日收到大量禮物。榮獲挪威授予的聖奧拉夫大十字勛章。第一本個人傳記出版。

1937 年，74 歲。德國納粹分子以抵制「頹廢藝術」為名，沒收德國收藏的孟克作品 82 件。

1940 年，77 歲。德國占領挪威期間，立下遺囑，將全部作品捐給奧斯陸市。

1944 年，81 歲。1 月 23 日，在艾可利莊園逝世。

1963 年，誕辰一百週年。孟克博物館建成開放。

電子書購買

國家圖書館出版品預行編目資料

孟克的吶喊 : ＜病童＞、＜吸血鬼＞、＜分離＞、
＜吻＞, 帶來一首關於生命、愛情和死亡的詩篇
/ 仝十一妹編著 . -- 第一版 . -- 臺北市 : 崧燁文
化事業有限公司 , 2022.07
　　面 ；　公分
POD 版
ISBN 978-626-332-471-8(平裝)
1.CST:　孟　克 (Munch, Edvard, 1863-1944)
2.CST: 畫家 3.CST: 傳記 4.CST: 挪威
940.99474　　　　　　111009306

孟克的吶喊：〈病童〉、〈吸血鬼〉、〈分離〉、〈吻〉，帶來一首關於生命、愛情和死亡的詩篇

臉書

編　　著：仝十一妹
發 行 人：黃振庭
出 版 者：崧燁文化事業有限公司
發 行 者：崧燁文化事業有限公司
E - m a i l：sonbookservice@gmail.com
粉 絲 頁：https://www.facebook.com/sonbookss/
網　　址：https://sonbook.net/
地　　址：台北市中正區重慶南路一段六十一號八樓 815 室
Rm. 815, 8F., No.61, Sec. 1, Chongqing S. Rd., Zhongzheng Dist., Taipei City 100,
Taiwan
電　　話：(02) 2370-3310　　　傳　　真：(02) 2388-1990
印　　刷：京峯彩色印刷有限公司（京峰數位）
律師顧問：廣華律師事務所 張珮琦律師

定　　價：280 元
發行日期：2022 年 07 月第一版
◎本書以 POD 印製